現代 Twitter 漫畫 概論

HAMITA 著

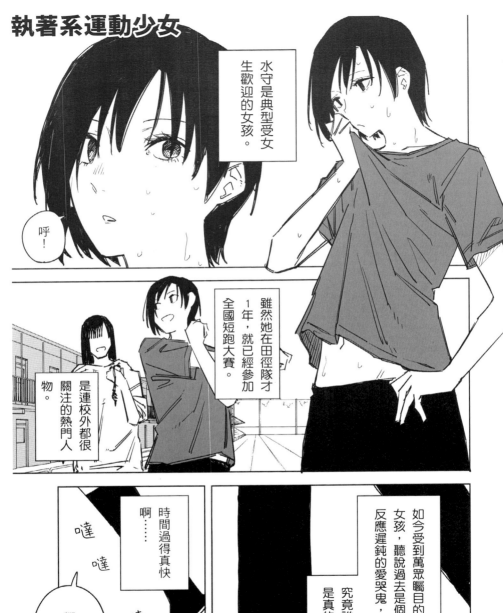

執著系運動少女

水守是典型受女生歡迎的女孩。

呼!

雖然她在田徑隊才1年,就已經參加全國短跑大賽。

是連校外都很關注的熱門人物。

如今受到萬眾矚目的女孩,聽說過去是個反應遲鈍的愛哭鬼,究竟誰說的才是真的?

時間過得真快啊……

噠噠噠

學長~

我們就湊合著交往看看嘛♡

抓住

好啦，學長

還是叫學長好了⋯⋯

那就跟以前一樣叫你哥哥囉？

不要用那種娃娃音叫學長⋯⋯

那個⋯⋯這已經是第60次了吧？

但是我不想和比我受女生歡迎的人交往。

學長也很受歡迎啊，我也很喜歡你。

你到底知不知道，有多少人忌妒我一直拒絕你的告白？

老實說我很擔心哪天被你的粉絲攻擊？

那學長⋯⋯

我們交往嘛

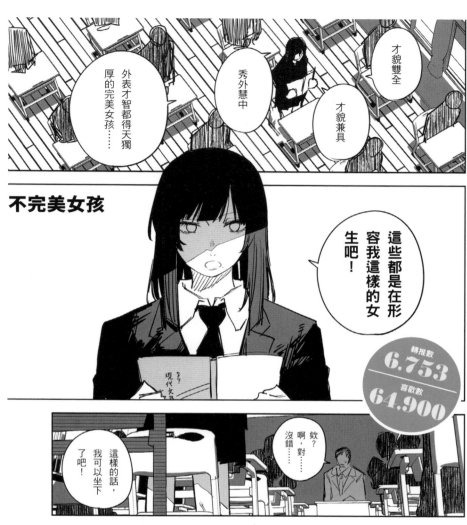

外表才智都得天獨厚的完美女孩……

秀外慧中

才貌雙全

才貌兼具

這些都是在形容我這樣的女生吧！

不完美女孩

欸？啊，對，沒錯……

這樣的話，我可以坐下了吧！

坐下

接下來……那個，這個會是考題，大家要好好讀……

5

但是……她真的很厲害。

細嚼慢嚥

說了那些話，誰都沒有笑。

因為她說得一點也沒錯。

細嚼慢嚥

成績一直名列前茅，又是個大美女。

待人又親切，何況還是網球社的王牌。

總覺得有點怪怪的，總之就是個女神。

蛤？

嗯？啊～

6

你甚麼意思？

太無趣了！

哇！嚇我一跳。

猛然站起

我都聽到了。

既然知道，那你甚麼意思？

你的確又漂亮又聰明，

是大家公認的超完美人物。

妳呀！

魅力……？

不完美的

少了「不完美的魅力」。

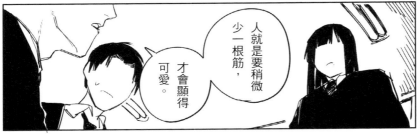

人就是要稍微少一根筋，才會顯得可愛。

比如說？

撬撬

呢……該怎麼說

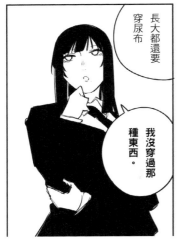
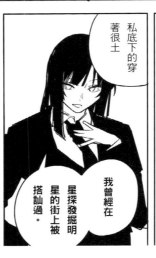
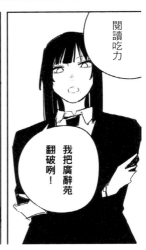

長大都還要穿尿布

私底下的穿著很土

閱讀吃力

我沒穿過那種東西。

我曾經在星探發掘明星的街上被搭訕過。

我把廣辭苑翻破咧！

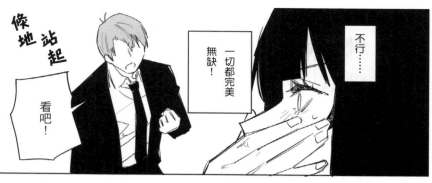

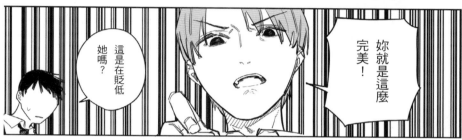

10

CONTENTS

講師 HAMITA 的寄語

甚麼是大家創作的動力？

是經過一番努力，描繪出迷人繪圖帶來的成就感？還是把自己的想法化為有形創作並發表的樂趣？諸如此類，每個人的創作動力各不相同。

我想有些人的動力是從大眾的反饋而感到開心與滿足。

這種思維就是人們在所謂的認同需求上獲得了滿足，並且經由這份滿足感保有創作的動力。

近年由於社群網路服務的興起，發表個人作品變得輕而易舉，相對地不少人都希望自己以個人的形式展示創作，並且從大眾獲得反饋。不過也因此需要擁有更出眾的才華，或是付出更大的努力，我想也有許多人因此而放棄。

於是我開始想，**是不是有甚麼方法，可以不需要才能和努力也可以受到大眾的矚目。**

是不是有哪種方法，讓人不需要反覆練習，也不需要天賦才華，頂多只需要一點點小技巧或小心思，就可以讓大眾注意到自己的創作？

因此，我利用的方法就是透過推特發表漫畫創作。

一般大家對漫畫的印象，是一項既費腦力又花時間、極為勞心勞力的創作，不但得構思故事，還得畫成具體圖像。然而推特漫畫只需要在短短4頁的篇幅中，放入一個有趣的點子，就可以完成一個作品並且上傳發表，相當簡單。對讀者來說，因為只是用來打發時間，也不會要求漫畫要有超群的繪畫表現，創作者也就不需要努力提升繪畫能力。

我覺得推特真的是很方便的平台，所以就開始發表漫畫作品。

結果如何呢？大家的反饋極為熱烈，甚至漸漸地成了我的工作。我本是個三分鐘熱度的人，而且我自認最不擅長需要持續努力的工作。儘管如此我依舊持續創作的理由，僅僅是因為掌握到不需要努力，就可以持續從推特獲得反饋的要領。

或許有人看到這裡會覺得「竟然這麼不求上進」。但是如果你和我一樣，想著是不是有甚麼方法，**可以不需要才能和努力也可以受到大眾的矚目**，那麼希望你一定以這本書為跳板，並且持續創作。

本書是基於2023年1月的推特設定所書寫。

書中所寫的推特設定和相關服務，可能會因為Twitter, Inc. 而有所不同和更動。

導師時間

在描繪推特漫畫之前

關於社群網路服務「推特」(現已改為X)

在說明於推特發表漫畫，也就是在開始講解推特漫畫之前，我想先簡單說明有關推特這個社群網路服務。內容相當基本，因此若是已經習慣使用推特的學員，可以跳過這一篇，直接閱讀「第一節課　可快速瀏覽的推特漫畫」（↓29頁）。

✒ 推特的特色

推特是最多可發表140字短文的SNS（Social networking service）。發表的內容稱為**推文**，這篇推文會顯示在〈**跟隨你的使用者**，意即**跟隨者**〉的**時間軸**（TimeLine）。從使用者的角度來看，透過跟隨有興趣（自己以外）的使用者，就可以形成〈時間軸顯示自己喜歡的推文〉。

然後，推特還有稱為 **RT（轉推，ReTweet）** 的功能。只要點選推文的**轉推圖示**，這篇推文就會顯示在〈轉推者的跟隨者時間軸〉。如前面所述，推文通常只會顯示在此篇推文發布者的跟隨者時間軸。但是推文也會透過轉推顯示在非自己跟隨者的時間軸中。

推文者的個人資料
（推文發布者的資料）

推文
（發布內容）

張貼在推文的圖片縮圖
（最多可張貼 4 張圖片）

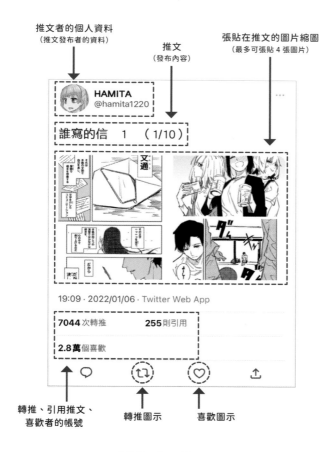

HAMITA
@hamita1220

誰寫的信　1　（1/10）

19:09・2022/01/06・Twitter Web App

7044 次轉推　　　　**255** 則引用

2.8萬個喜歡

轉推、引用推文、
喜歡者的帳號

轉推圖示

喜歡圖示

▲ 推特使用介面（使用者介面）

　　　　　導師時間　在描繪推特漫畫之前

例如，我們假設有位〈跟隨你的A〉使用者。

當你發布推文時，A的時間軸就會顯示你的推文。

B雖然沒有跟隨你，但他是跟隨A的使用者。一般來說，B〈並沒有跟隨你〉，所以不會看到你的推文，但是一旦A轉推了你發布的推文，跟隨A的B使用者時間軸上也會顯示你（被轉推）的推文。

然後，只要B再次轉推你的推文，這次B的跟隨者C的時間軸就會顯示你的推文，接著輪到D轉推了推文，以此類推，透過一連串的使用者轉推，推文就會出現在無數的使用者時間軸，而這就是所謂的**爆紅（buzz）**現象。

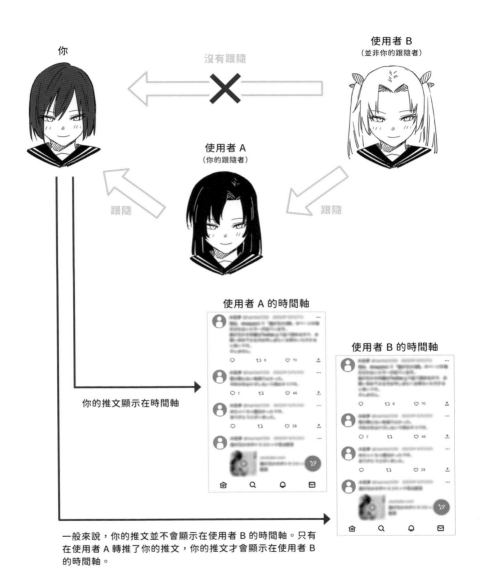

你

沒有跟隨

使用者 B
（並非你的跟隨者）

使用者 A
（你的跟隨者）

跟隨

跟隨

使用者 A 的時間軸

你的推文顯示在時間軸

使用者 B 的時間軸

一般來說，你的推文並不會顯示在使用者 B 的時間軸。只有在使用者 A 轉推了你的推文，你的推文才會顯示在使用者 B 的時間軸。

▲ 轉推（ReTweet）功能的機制

推特的推文除了轉推，還有一個名為「喜歡（like）」的功能。它的功能不同於以擴散為目的的轉推，是用來表示使用者「喜歡」、「覺得這是一篇好推文」。

有時因為使用者的設定，跟隨者點選喜歡的推文也會顯示在時間軸。但是不同於轉推會明確在跟隨者的時間軸顯示推文，跟隨者點選喜歡的推文是否會顯示在跟隨者的時間軸，是由演算法決定。

因此在判斷推文的擴散＝爆紅指標方面，大家通常較注重轉推數。但是毫無疑問地，喜歡還代表了〈使用者對推文表示正面反饋的行為〉。若喜歡數很少時，很可能含有負面爆紅的意思（➡122頁）。

✒ 以爆紅為目標

基本上，推特漫畫是以前面所述推文經過多次轉推的情況，也就是以爆紅為目標描繪的創作。

這是因為包括漫畫在內的各種創作，是透過他人的閱讀、欣賞才會完整。不論描繪出多偉

大的作品，一旦未被世人所見，作品等同不存在於世上。而將漫畫發布在推特等SNS，不

就是創作者希望自己的作品被大眾閱讀欣賞。

當然「作品受到多少人的關注」絕對不是評鑑作品價值的唯一指標。

然而不可諱言的是，這的確是一種評鑑指標。推文的轉推數多多少少可以正確顯示出瀏覽

過漫畫的讀者人數。這是因為使用者感到「有趣」、「希望跟隨者也看到這篇漫畫」，內心

有所感動才會轉推這篇推文。

✒ 在推特發布漫畫

在導師時間的最後，讓我們來快速複習在推特發布圖片的方法。在推特上，一篇推文最多

可以張貼4張圖片。

換言之，要在推特發布漫畫時（若1頁畫一張圖），基本的單位就是一篇推文有4頁漫畫。若要發布4頁以上的漫畫，則必須利用在推特回覆（Replay）的形式，將推文串聯形成

對話串（左圖）。

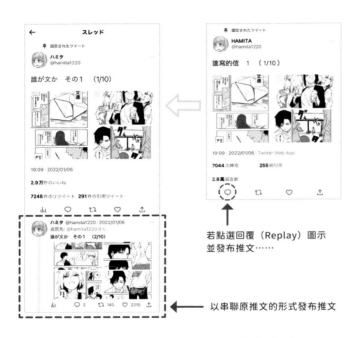

若點選回覆（Replay）圖示並發布推文……

以串聯原推文的形式發布推文

▲ 只要利用對話串功能，就可以發布4頁以上的漫畫，但是……

然而，透過這個功能雖然可以發布 4 頁以上的漫畫，但是要注意的是，身為讀者的使用者，在畫面上一次最多只能連續顯示 4 頁的漫畫。使用者為了瀏覽發布在推特的漫畫，必須點選（或點擊）推文內的圖片**縮圖**，啟動圖片的**檢視器**。透過這個方法讓圖片完整顯示在手機或電腦畫面，然後再以滑動圖片的方式，才能讓張貼在推文的圖片依序顯示。

點選縮圖，啟動檢視器

▲ 推特的圖片檢視器功能機制

滑動就可顯示下一張圖片

然而這個檢視器最多只能顯示張貼在一篇推文中的4張圖片。當要顯示其他推文張貼的圖片時，必須先關閉圖片檢視器，再點選另一篇推文。換句話說，必須再次啟動檢視器。

點選第一篇推文的縮圖，啟動檢視器。這時檢視器只能顯示第一篇推文張貼的4頁漫畫。

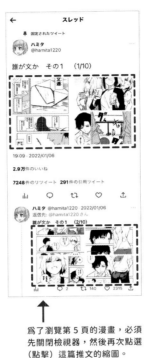

為了瀏覽第5頁的漫畫，必須先關閉檢視器，然後再次點選（點擊）這篇推文的縮圖。

以使用者的立場來看，有點麻煩！

▲ 使用者在瀏覽4頁以上的漫畫時多了一道步驟

簡而言之，推特使用者在瀏覽發布在多篇推文的漫畫時，多了一道步驟。

✒ 競爭激烈的時間軸，簡單的步驟也成了一道門檻

或許習慣使用推特的學員會覺得，「只不過要橫跨多篇推文瀏覽連續漫畫，應該沒有那麼費工夫」。

的確這只是一個小小的步驟，但是大家別忘了一個事實，這篇漫畫會發布在顯示無數推文的時間軸上。在這個時間軸上會出現讓人不自覺莞爾一笑的**小貓影片**、繪畫大師描繪的**美麗插圖**、刺激食慾的**美食暴擊圖片**，各種推文都使出渾身解數、試圖奪走使用者的關注。

然後你的推特漫畫讀者，就是身處在這種強敵環伺下的使用者，而且你還希望他能點選你（張貼了漫畫頁面的）推文。這些使用者會點選漫畫推文的原因，或許是對小小縮圖有所共鳴、或只是一時興起，更可能是不小心點錯，不論原因為何，他的關注很快就會從漫畫轉向貓咪影片，這種情況可謂是稀鬆平常。

事實就是如此殘酷，推特漫畫**只需要一個小小的動作**，就很可能引發讀者分心，所以在動作之前，我們必須在一篇推文最多可顯示的頁數中，也就是我們必須在僅有的 4 頁篇幅中完全打動讀者的心。

接下來的課程，就要講述利用這 4 頁篇幅，打動讀者內心的方法。

第一節課
可快速瀏覽的推特漫畫

上半節課｜以4頁完成漫畫架構

✒ 推特漫畫的基本　4頁短篇漫畫的創作思維

本篇終於要開始講述現代推特漫畫的概論。

一如在導師時間的說明，我們的確可以利用多篇推文的串聯發布4頁以上的漫畫。不過要求使用者瀏覽橫跨多篇推文的漫畫會多一道步驟，所以前面也解釋必須在最多顯示4頁的第一篇推文中，抓住使用者的心。

因此，我想先說明在4頁就完結漫畫的描繪方法，讀者不須橫跨推文就可瀏覽所有內容。

學員中或許有人內心對於「我想要描繪長篇漫畫」有強烈的渴望。但是若不能先學會以4頁漫畫打動讀者內心的技巧，就不能寄望讀者會想瀏覽超過4頁的長篇漫畫。

關於推特長篇漫畫的描繪方法，我們將留到第5節課（➡127頁～）再為大家說明。但是，就算是以描繪長篇漫畫為目標的人，我仍建議大家一開始先了解這節課的內容。

✒ 從第 4 頁開始構思

那麼具體而言，我們要如何在僅僅 4 頁的篇幅就打動讀者的心？

本課程建議大家從**頁面架構**來構思。

這是因為這是僅有 4 頁的短篇漫畫，所以當然沒有多餘的篇幅可以放入無效的頁面或分鏡（當然若是長篇漫畫，最好也不要出現無效的頁面或分鏡，只是就短篇漫畫來說，標準會更為嚴苛。）為了不要描繪無效頁面和無效分鏡，也不要想到甚麼就畫甚麼，我們必須有策略地建構頁面。

那麼在有策略地建構頁面組成時，在全部 4 頁的篇幅中，我們應該要先從哪一頁開始著手？

答案是第 4 頁。我們得從結尾、最後一頁開始著手。

從最後一頁著手有兩大原因。

第一個原因是，短篇漫畫中結尾（結局）會變得更加重要。若是長篇漫畫，我們可以在過程中展現角色的魅力，描述讓人心動的劇情，描繪帥氣的動作場面等，讓讀者對漫畫產生共鳴。但是要在僅僅4頁的短篇漫畫，利用這些過程的描繪敘述讓讀者有所共鳴，這件事（雖然不能斷定毫無可能）變得極其困難。

因此以短篇漫畫來說，結尾（結局）的重要性遠遠高於長篇漫畫。

另一個原因是，一開始就決定第4頁結局的內容，就可以推導決定出演變至結局的故事和發展。

若第4頁出現這樣的結局，第3頁就得有這樣的劇情發展，以此類推就可以想出第1頁、第2頁的內容。

反過來說，若從第1頁推導構思故事，當想到第3頁的劇情階段，也無法確保可以將故事完結在下一頁。因此很可能會發生頁數超過4頁，或是為了要在第4頁將故事完結，不得不從頭重新構思故事和頁面架構的情況。

✒ 實際範例：傲嬌女臉紅的漫畫

接下來我們就透過實際範例來解說，如何從第4頁具體構思架構。首先我們就從推特漫畫中最簡單又最能讓讀者動心的經典畫面——**讓女孩臉紅**，以這個結尾為範例，好好構思在4頁漫畫的每一頁中，應該要畫哪些內容。

首先是第4頁，這頁無需贅言，就是以女孩臉紅為結尾的頁面。

為了要在第4頁讓女孩臉紅，在第3頁就必須發生令女孩感到害羞的事件。也就是說，我們要想的內容是「對女孩來說，甚麼會讓她感到害羞？」

如果決定在第3頁會「發生令人害羞的事情」，那麼第2頁就是發生這起害羞事件的經過，意思就是我們要想想「為何會發生讓女孩感到害羞的事？」

然後在故事開篇的第1頁，就描繪「女孩是甚麼樣的人」。這所謂的第1頁正是向讀者介紹這個女孩的頁面。

承上頁，我們決定好的頁面架構如下。

第1頁：介紹女孩

第2頁：發生令女孩臉紅事件的經過

第3頁：發生令女孩臉紅的事

第4頁：女生臉紅

如下所示。

接下來，我們就依照這個架構稍微更具體地思考每一頁的內容。

例如，將這個臉紅的女孩設定為喜怒皆形於色的**「傲嬌女」**。依照這個設定，頁面的架構

第1頁：介紹傲嬌女

第2頁：女生差點暴露自己喜歡男生的經過

第3頁：女生差點暴露自己喜歡男生

第4頁：傲嬌女臉紅

34

即便要將角色塑造成更具體的「傲嬌女」形象，結尾和開頭也不會受到太大的影響。第4頁和第1頁的內容幾乎就此定下。

不過第3頁的內容就要特別講究細節的描述。從個性不坦率，到不知不覺對喜歡的對象擺出傲嬌的姿態，塑造出傲嬌女的形象。而令傲嬌女感到害羞的事，就是意外變得坦率，也就是暴露出喜歡對方的心意。在第3頁描繪這個害羞的瞬間。承接第3頁的內容，第2頁的畫面多多少少也會變得更清晰。

到這個階段，一旦完成了頁面架構，其他就只需要具體構思出各個頁面的內容即可。

那麼接下來就讓我小小獻拙，我想試試利用前面解說的內容，實際描繪成漫畫，並且從下一頁開始，一頁一頁解說其中的內容。

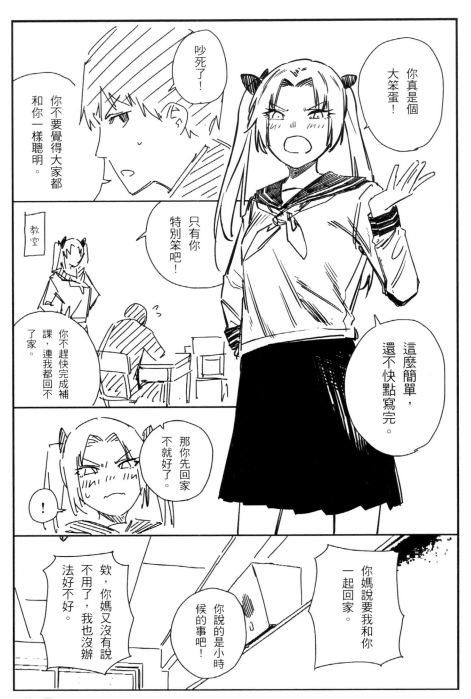

✅ 傲嬌女臉紅的漫畫：第 1 頁

如前面所述，第 1 頁是介紹女孩的頁面。為了突顯**傲嬌女**的人物設定，也可以用台詞和一長串的獨白直接說明「她是傲嬌女」，但是這種作法缺乏技巧。

因此這裡我們運用**服裝**（制服，代表還不能坦率表現的微妙年紀）、**髮型**（雙馬尾，若非擁有強烈主見的個性，無法駕馭這種髮型）、**角色設計**（眼尾上揚，給人強勢的印象）和**語氣**（「你真是個大笨蛋！」，稍微有點狂傲的用字遣詞）突顯「傲嬌」的形象。

另外，為了更突顯傲嬌女的設定，以**超出邊框**（描繪的圖像超出分鏡的邊框）的方式描繪成站姿。

透過這些方法可讓人一眼就知道誰是這篇漫畫的主角，是推特短篇漫畫的基本技巧（在 99 頁會有更詳盡的解說）。

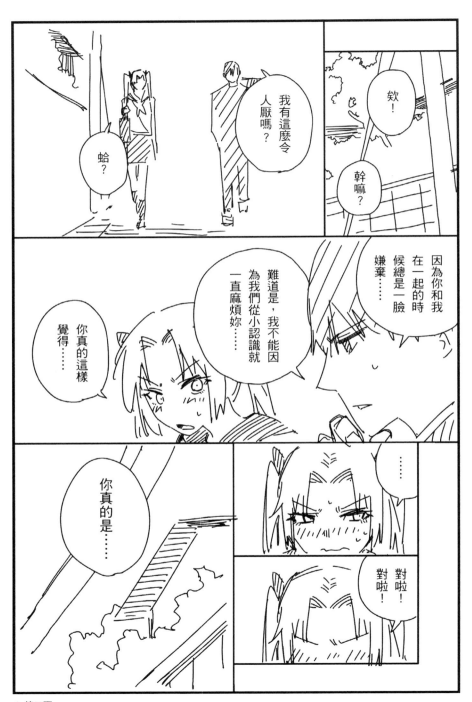

接著來到第 2 頁。

畫面一轉。因為必須重新表明角色所在的環境，所以從背景的分鏡開始描繪。接著用遠景的鏡頭，呈現兩人走路的樣子，表示現在是放學回家的路上。像這樣用繪圖說明情況，就不需要用台詞說明現在是放學回家的路上，讓故事順利發展。

然後在這一頁，男生開始回應有關前一頁中，被女孩大罵「你真是個大笨蛋！」的嗆辣台詞。

男生所說的台詞「我有這麼令人厭嗎……？」，將會在第 3 頁中揭露出女孩隱藏的心意，表現出女孩在害羞前的欲蓋彌彰。

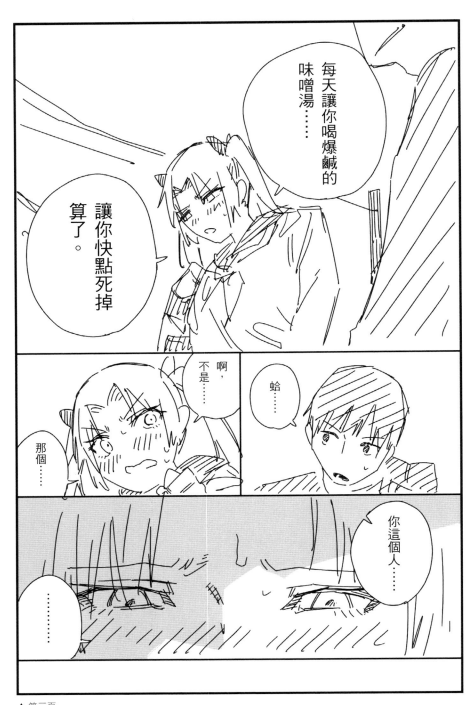

再來是第3頁。這裡女孩脫口而出的台詞是經典的告白台詞「我想每天煮味噌湯給你喝」。

女孩原本打算用平常的語調說狠話回應男孩，但卻用力過猛，反倒說出了「想和你一直在一起」的告白。

這下子就設計出令傲嬌女感到害羞的情況，也就是女孩暴露了自己喜歡男生。在接下來的第4頁終於迎來收尾的時候，可以讓女孩臉紅，不過在範例中已經在最後的分鏡讓女孩面紅耳赤。

既然在第3頁就已經畫出「女孩臉紅」的結尾，究竟第4頁會有甚麼樣的發展？

請大家翻到下一頁看看吧！

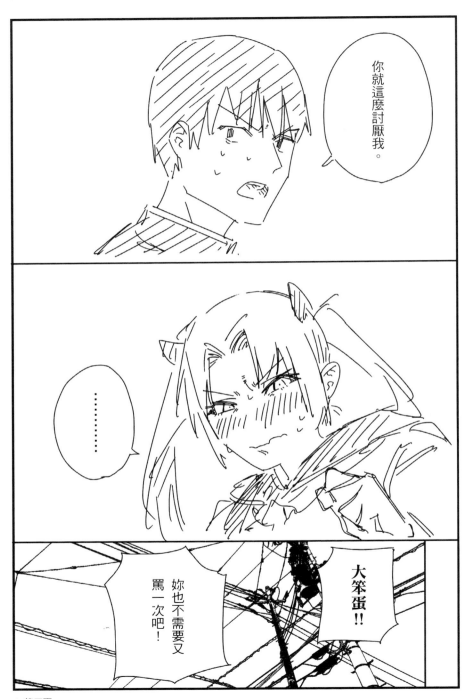

☑ 傲嬌女臉紅的漫畫：第 4 頁

就算在第 4 頁只畫出女孩臉紅的內容，也可以為漫畫收尾。但是只有這樣的設計，故事會顯得稍嫌薄弱，因此我試著再次反轉。

在第 3 頁中，女孩其實已經和男生告白了，結果男生依舊未能瞭解其中的含意，女孩對此更為氣憤，這才是我描繪的漫畫結局。

接續女孩臉紅的單純結局，讓故事有進一步的發展，這樣就會產生 2 種效果。

第一種效果：顛覆了讀者瀏覽到第 3 頁時預設的結局，藉此在最後產生了令人出乎意料的感覺。讀者大多會瀏覽到第 4 頁，並且料想第 4 頁的內容應該會是「原來如此，其實主角發現了傲嬌女的心意，台詞大概就是：『想不到妳這麼喜歡我』、『才不是，你亂說，這個笨蛋！』」。但是我設定了不同大家預料的結局，就可以讓讀者感到出乎意料。

第二種效果：可以讓讀者想要吐槽。由於男生沒有理解女生心意，這種反應會讓讀者不自覺想對男生吐槽說：「才不是這樣！睜大眼睛看清楚女生是真的很喜歡你！」這是創作的一種技巧，不但**營造出讓人不自覺想要吐槽的點**，還可以打動讀者的心。

當然，即便是一開始設定的「女孩臉紅」，意即單純以女孩很可愛當成簡單的收尾（只要能畫出超級可愛的女生），也是有爆紅的機會。但是，為了在僅有4頁的篇幅打動讀者的心，建議結尾最好還是多一點巧妙的設計，這是本課程的創作思維。

✒ 大家或許覺得自己已經能畫出推特漫畫……

這邊先以4頁完結的漫畫為範例，大略示範了推特漫畫。

大家覺得如何？是不是覺得自己也可以描繪出推特漫畫了？

有了這種想法，或許有些三心急的學員，早已拿起畫筆面對紙張和繪圖板躍躍欲試，不過一旦這樣貿然動筆描繪推特漫畫，應該大部分的學員又會瞬間停筆。

這是因為……要畫漫畫，就得會畫畫。

想要畫漫畫的人終究還是放棄畫漫畫，像這樣令人洩氣的例子，應該大多是因為苦於自己

不會畫畫，才會導致這樣的最終結果。

第一課的下半節課，我想來說明有關大多數學員的困擾，正是關於漫畫的**繪畫能力**。

下半節課｜推特漫畫不需要繪畫能力

✒ 優秀的繪圖＝繪畫能力與漫畫趣味性的關係

在課程的一開始我們先討論了有關推特漫畫頁面架構的創作思維，不過這裡我想將話題稍微拉回前一個階段。

那就是關於漫畫的**繪畫能力**。

所謂的漫畫是一種運用經過分鏡設計的繪圖，還有台詞、狀聲詞等文字的組合，來講述故事的表現形式。只要不是創作太過前衛的漫畫，基本上描繪圖像是一道無法避免的作業。這表示即便你有創作故事的能力，只要缺乏繪畫能力（除非利用和漫畫家搭檔的手段），就無法創作出漫畫。

而接下來要討論的就是「那需要描繪到甚麼程度？」

不可諱言，精緻漂亮的繪圖是基於高超的繪畫能力，確實可以強烈吸引到讀者的目光。然

而這並不意味著，繪圖精緻漂亮就會和作品的趣味性成正比，而這正是漫畫這種表現形式的奧妙之處。

這世上有繪圖漂亮得令人驚嘆，但是漫畫本身卻缺乏趣味性的作品；也有儘管繪圖稱不上漂亮，卻妙趣橫生的創作（順帶說明，這裡所謂的繪圖漂亮是指，「素描能力」或「正確掌握並表現物件形體的能力」。）當然世上也一定有繪圖水準高超，而且漫畫本身也絕對堪稱神作的作品。

另外，若將「繪圖差強人意，漫畫有趣的作品」和「繪圖高超，漫畫也有趣的作品」相互比較，也不能斷言後者的作品更有價值。

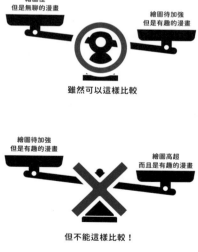

繪圖佳
但是無聊的漫畫

繪圖待加強
但是有趣的漫畫

雖然可以這樣比較

繪圖待加強
但是有趣的漫畫

繪圖高超
而且是有趣的漫畫

但不能這樣比較！

▲ 漫畫的趣味性和繪畫能力的關係

繪畫能力不能當成評價漫畫作品價值的標準。這樣一來，不就代表漫畫創作完全不需要繪畫能力？不知不覺就導出這樣的結論。但是世上的確有因為繪圖能力不佳而被視為拙劣之作。

如此一來，所謂漫畫的繪畫能力，儘管是判斷作品價值的重要基準，但只單純討論技術的優劣又毫無意義，繪畫能力成了如此極度微妙又複雜的要素。

✒ 推特漫畫需要繪畫能力？

前面解說了在一般漫畫領域的繪畫能力。那麼，推特漫畫領域中又是如何？一如課程標題所下的定論，直接說了推特漫畫不需要繪畫能力。

當然繪畫極佳的推特漫畫，也有許多爆紅的範例。這些人已具備高超的繪畫能力，而且又經常在推特發布插圖創作，也有插圖推文爆紅的經驗。倘若學員中有這樣的人物，或許不須翻閱接下來的課程內容，也可以畫出爆紅漫畫吧！

這是因為作品會在推特爆紅，是大部分看過推文的使用者覺得「這篇推文很棒」、「我想要分享這篇推文」，才會產生爆紅的現象。

但我希望大家需要留意的是這裡提到的使用者覺得「很棒」、「想要分享」的心情，不見得等同「使用者覺得漫畫有趣」。即使讀者內心的想法是「漫畫沒有那麼有趣，但是畫得真棒」，也很有可能會轉推或點選喜歡，從結果來看也很有可能會造成爆紅的現象（再補充說明一下，我想表達的「並不是繪圖佳的推特漫畫，都是漫畫內容無聊卻爆紅」，我想表達的是「只要是繪圖佳的推特漫畫，即便漫畫內容不那麼有趣也有機會爆紅」。）

因此，為了描繪出爆紅的推特漫畫，結論為「好好培養繪畫實力」，這一點其實一點也沒錯，反倒可以說是一個最佳途徑。

大家可能會覺得，這樣的結論不就和一開始提到「推特漫畫不需要繪畫能力」的說法有矛盾嗎？但是請大家再稍微忍耐一下繼續看下去。

只要有頂尖的繪畫能力，單憑這一點就可能描繪出爆紅的推特漫畫，也是不爭的事實。

只不過「想擁有可以在推特爆紅的高超繪畫能力」需要下過一番苦功，是一條相當艱辛的道路。

回到我一開始提到，繪畫的好壞和作品本身的趣味絕不相等，這正是漫畫表現形式的深奧之處。

既然如此，我秉持的理論，即本課程的核心是不選擇「擁有可以爆紅的高超繪畫能力」這條艱辛的道路，而是將心力投注在即便繪畫能力沒有如此卓越，依舊可以爆紅的題材創作，這樣更有效率。

但只有想要**透過性感漫畫爆紅**的人為例外。若想要在所謂的成人漫畫領域受到歡迎，絕對需要一定水準的繪畫能力。若本課程的學員中，有人志在成人漫畫領域，就不要再反抗了，請努力不懈、孜孜不倦地培養繪畫能力（➡126頁）吧！

反過來說，只要是描繪成人漫畫領域以外的推特漫畫，依舊不需要高超的繪畫能力。

✒ 最低門檻、只要會畫這些即可

雖然如此（前面曾提到）除了請別人擔任漫畫家之外，如果對繪圖一竅不通也無法創作出漫畫。我必須老實說還是會有一個基本要求，希望大家至少可以畫出某種程度的繪圖（但是近來出現了「AI生成插圖」的工具，若使用這類工具，或許對繪圖一竅不通的人也可以創作出繪圖。關於AI生成插圖也請參考94頁的內容）。

那究竟應該具備甚麼程度的繪畫能力？

在下一頁我將提出一個基準，**希望大家至少要能描繪這 3 點即可**。

聽了這番話或許有些讀者不自覺內心擔心緊張。但是接下來提出的 3 個基準，都沒有要求大家要有多高超的技巧或孜孜不倦的練習。請大家放心翻開下一頁吧！

☑ 要能畫出角色的各種表情

這裡雖然提到了表情，但是並不是指「主角的右手被不明寄生蟲之類的生物寄生，不知不覺發現自己的思考已經接近非人類的寄生蟲，擔心將要喪失自我，內心充滿煎熬……」等，大家完全不需要描繪出角色內心懷有複雜情感的表情。

我們只需要四種表情，那就是**喜怒哀樂**。

倘若畫不出角色的表情，例如在表現主角感到「開心」時，就變成必須特別寫下「太棒了，真開心」的台詞，這樣的台詞不但顯得突兀，更是極不自然的一種說明。

讓我再次重申，推特漫畫必須利用短短的頁數就打動讀者的心，因此篇幅有限，無法讓讀者瀏覽無效的台詞。

省去無效的台詞，要如何簡單明瞭地傳遞漫畫的內容，為此我們至少要能夠透過繪圖表達角色的喜怒哀樂。

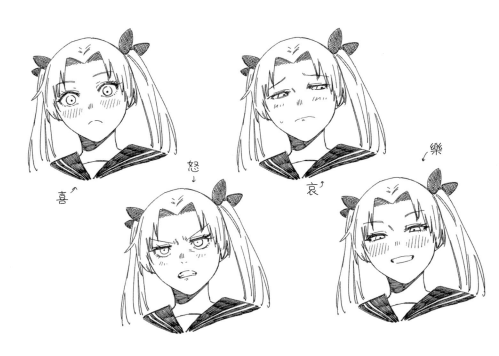

喜↗　怒↓　哀↗　樂↖

▲ 要區分出喜怒哀樂，建議可以描摹其他人描繪角色的喜怒哀樂等表情。你可以清楚看到為了表現喜怒哀樂，要如何變化眼睛、眉毛、嘴巴的形狀。

☑ 畫出各種不同的角色

倘若無法描繪出不同角色，當有多名角色出場時，讀者會感到混亂「出現在這個分鏡的角色究竟是誰？」而無法跟上漫畫的故事內容。一方面也是為了避免讀者被時間軸其他的內容吸引，盡量不要讓讀者產生閱覽障礙在推特漫畫中非常重要。可描繪出不同角色是最基本的技巧。

雖說要能描繪區分不同的角色，但也不是要求大家練就極高的水準，例如：「要畫出100名不同樣貌的戰國武將（大多都是滿臉鬍渣又粗曠的中年大叔）」。

這是因為有一種宛如魔法的技巧，即便是同一張臉也能畫成另一個人的模樣。

那就是**用顏色區分**。

這也是《光之○少女》和《○松》等動漫作品中，在角色設計上經常運用的技巧。紅色、橘色、黃色、綠色、藍色、紫色等，將這些不同的色調分配在角色的頭髮和衣服，就算他們的長相及服裝稍有類似，也可以描繪成不同的角色。以顏色識別角色的技巧，當然在有顏色的情況下能發揮最大的效果，但是即便是單一色調，只要運用濃淡深淺，也可以充分展現希望的效果。

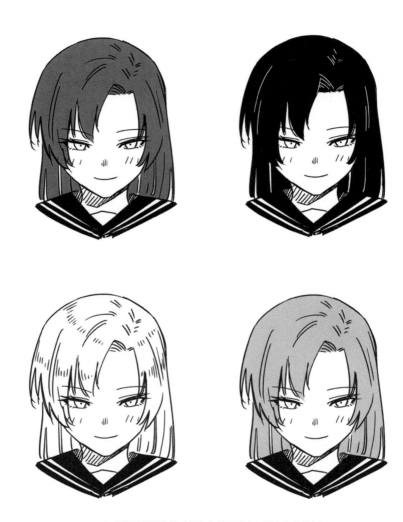

▲ 只運用頭髮色調（顏色）就可畫出不同角色的範例

除了利用**髮色**區分，這裡若再加上**髮型**的變化又會如何？

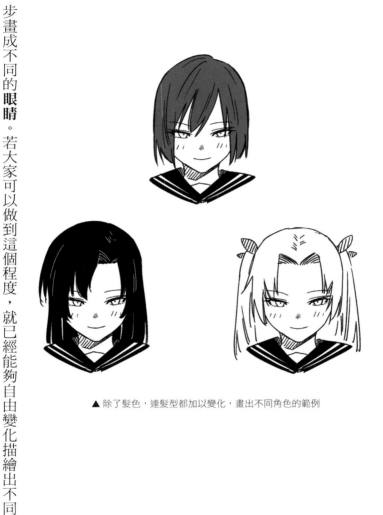

▲ 除了髮色，連髮型都加以變化，畫出不同角色的範例

當再進一步畫成不同的**眼睛**。若大家可以做到這個程度，就已經能夠自由變化描繪出不同的角色，這絕非虛言。

不過即便我們可以運用髮型和眼睛等畫出不同的角色，還是有必須留意的要點。讀者得在短短幾分鐘內瀏覽好幾頁的推特漫畫，很可能會漏看細微的繪圖。因此，建議有時乾脆優先使用顏色區分這類單純又好分辨的表現手法。

▲ 只用眼形畫出不同角色的範例

☑ 學會描摹姿勢集或用於素描的3D電腦繪圖模型

我在第2節課（↓61頁）會有更詳細的解說，那就是在現代推特漫畫概論中，為了輕鬆爆紅，我建議創作愛情漫畫。因此我們必須將角色畫成人類的模樣（包括人類外表的外星人、機器人或妖怪）。

即便如此，我們依舊不需要勤練素描能力，也不需要學會從不同角度描繪各種人體姿勢。這就是為什麼可用於描摹的姿勢集，或用於素描的3D電腦繪圖人體模型，成了我們作業時的好幫手。當需要描繪身體時，就描摹這些資料吧（請不要偷懶，要仔細確認這些是否為可以描摹的素材）！

在描繪推特漫畫上，我希望大家避免的是「只會畫角色正面或45度角右側臉的漫畫，也是所謂的**臉部漫畫**」。這樣不但畫面單調，分鏡中除了角色的臉部之外，完全沒有顯示其他資訊。這樣的畫法就會如左圖的範例一樣，導致整篇漫畫都必須用台詞來說明故事。

為了避免產生這種難以閱讀又不自然的漫畫，請透過完整的姿勢呈現角色正在做甚麼。然後如前面所述，這些姿勢可以運用姿勢集或用於素描的3D電腦繪圖人體模型描圖。

▲ 臉部漫畫的範例。畫面沒有變化，為了說明狀況，需要增加台詞，而變得難以閱讀。

關於利用燈光表現角色感情

想要讓推特漫畫爆紅，必須透過角色的情感讓讀者有所共鳴。

雖然想表現出複雜的情感必須要有相應的繪畫能力。但是我在課程中也說過，大家只要能畫出喜怒哀樂即可。

因此我建議的方法是利用光線表現情感。

聽起來好像是很難的技巧，其實在漫畫中所謂的光線就只是運用色調呈現明暗變化。例如左圖的範例，大家應該不難看出，繪圖只單純添加了明暗變化，就營造出戲劇化和沉重的氛圍。

![我喜歡你]

▲ 沒有添加明暗變化，無法完全表達出角色的情感。

![我喜歡你]

▲ 假設戶外有陽光，加上了明暗變化，給人很強的戲劇感。

▲ 假設在黃昏時分的室內，加上了明暗變化，營造出沉重的氛圍。

第二節課

爆紅的捷徑是愛情喜劇×角色

上半節課｜想輕鬆爆紅，就描繪愛情漫畫

本篇將進入第2節課，我想正式談論漫畫的故事內容。

我一再於解說時重複強調，想讓推特漫畫爆紅，就必須在短篇頁數中，打動讀者的心，促使讀者點選喜歡或轉推圖示。

因此（雖然有些讀者會感到失望），請大家放棄描繪在雜誌或應用程式連載時屬於經典熱門領域的漫畫，包括擁有宏大世界觀，又充滿驚心動魄冒險魅力的**科幻與奇幻故事**、敘事架構縝密，令讀者緊張屏息的**懸疑推理故事**、武打場面華麗且鬥智精彩激發思考的**對戰故事**等。

✒ 不適合推特漫畫的領域

這些領域的漫畫作品，為了向讀者傳遞作品魅力和趣味性，必須鋪陳一定頁數的故事內容。性質上並不適合專門呈現短篇內容的推特。

✒ 若要設定目標，當屬搞笑與愛情⋯但是⋯⋯

既然前面說了，**不能在推特描繪經典熱門領域**，那究竟該描繪哪一種漫畫？其實若提到熱門經典，還是有2個領域非常適合推特這種有侷限性的表現形式。

這2個領域分別是**搞笑和愛情**。

不論哪一種都可以在短短的篇幅中完結，而且目標讀者眾多。換句話說，正是容易爆紅的領域。但是本篇第2節課上半節的標題為「描繪愛情漫畫」。那麼為何沒有提到搞笑漫畫？

當然搞笑漫畫絕對是非常適合推特漫畫的領域。但是能否創作出有趣的搞笑漫畫，這相當考驗創作者的天賦。因此除非是對搞笑非常有信心的人，我不太建議大家嘗試這個領域。

這個部分有點類似繪畫能力的道理。相對於繪畫能力只要經過一番努力多少可以看到一定效果，但是天賦有時即便努力也徒勞無功，因此想要靠搞笑漫畫爆紅，結果將因人而異，這條途徑甚至可能比用高超繪畫能力爆紅都還要困難。

✒ 推薦愛情漫畫而非搞笑漫畫的理由

基於上述原因，本課程建議大家描繪愛情漫畫。

當然描繪愛情漫畫多少也需要一點天賦，但是至少可以確定的是相較於搞笑漫畫，不論是誰絕對都可輕易描繪出愛情漫畫。

為何愛情漫畫很容易描繪？

這是因為大多數的人都有戀愛的經驗。

雖然這樣說會牽涉到「故事創作是否需要有相關經驗」的問題，但我這邊先簡單下一個結論，那就是「如果有經驗就便於故事創作」。

「（幾乎）任何人都有經驗的」戀愛題材之所以普遍，除了有利於漫畫描繪、故事創作之外，還有另外其他優勢。

那就是因為讀者大多也都有戀愛經驗，所以很容易將自身情感投射於作品之中。換句話說，戀愛題材容易讓讀者有所共鳴，也就代表爆紅的機率很大。

所以即便發布的作品還不夠成熟，讀者還是可以從自身的戀愛經驗，了解創作者想要表達

64

的意思。這樣一來，即便戀愛漫畫的創作表現過於青澀，仍很有機會打動讀者的心。

任何人都會描繪，又容易觸動許多讀者的內心，而且即便創作不夠成熟，仍有爆紅的可能，基於這些原因，本課程建議大家描繪愛情漫畫。

✒ 愛情漫畫容易創作的其他理由

愛情漫畫容易描繪除了前面提到的題材普遍，還有很多原因，以下我將一一列舉說明這些原因。

☑ 故事概要（梗概）簡單

所謂的**故事概要**又稱為大綱，是指盡量言簡意賅地彙整故事內容，譬如「以成為航海王為目標的少年，結交好友並尋找位在大海盡頭的傳說祕寶，而開啟了一場冒險旅程」。

故事概要越簡單，讀者越容易一下子掌握故事脈絡。

目的地不明確，到處遊走徘徊會讓人感到無所適從。同樣地，若無法掌握故事，只是一味地翻閱（滑動）頁面，也會造成讀者的閱讀障礙。

但是愛情漫畫很單純就是愛情漫畫，在故事概要的說明上占有優勢。

這是因為不論哪一部愛情漫畫，都有共通的作品概要，而且非常簡單。愛情漫畫的概要就是

角色A（主角）喜歡上角色B

大家覺得如何？是不是超級簡單。

當然故事裡還會出現角色C，而這個角色C也喜歡角色B等……以此類推，你還可以編寫出更多細節。像這些細節添加（意思是角色A喜歡上角色B以外的資訊），也的確讓作品更豐富更有特色。只不過這些細節添加頂多是旁枝末節。

不論哪一部愛情漫畫的故事核心，都可以彙整成如前述的概要。

當然，概要越簡單，構思故事所需耗費的心力越少，也很容易精簡成一個完整的故事。

從各種特性來看，愛情漫畫都是極其適合短篇推特漫畫，我想說明至此已無須贅言。

✅ 人物關係簡單故事依舊成立

這點和概要簡單的道理相通。愛情漫畫只需要主角Ａ和主角喜歡的人Ｂ，以最少的兩個角色就可以構成故事。如此簡單的人物關係，在其他領域的漫畫中，很難架構出完整的故事。

比方懸疑故事，不論如何精簡出場人物，仍然需要**偵探、犯人和被害者**這３個角色，而且實際上為了不讓讀者知道誰是真正的犯人，故事中還得增加幾名嫌疑犯。

當然就算是愛情漫畫，通常也會出現情敵，或是其他喜歡的對象，如果想增加角色就可以增加，但是這些主角情侶以外的角色，都不過是為了豐富故事所添加的綠葉配角。若是想要長期連載，當然需要男女配角的幫襯，但是對短篇推特漫畫來說並不需要。

反倒是一旦在故事中添加其他角色，就很可能為了這些角色而得增加頁數。愛情漫畫只需要２名角色就可建構故事的特色，對於基本上最好以短篇幅完結的推特漫畫來說，是個絕佳優勢。

☑ 意亂情迷不需要理由

毫無來由地**開心**。

毫無來由地**生氣**。

毫無來由地**傷心**。

毫無來由地**高興**。

漫畫中的角色倘若毫無來由就展現喜怒哀樂的情緒，對大多數的讀者來說，應該會感到一頭霧水、摸不著頭緒。有些讀者說不定會覺得創作者在戲弄自己而生氣。

然而只有愛情，即便沒有特別的因素，讀者（基本上）都可以包容理解。這個特性可說是僅限於愛情的特殊禮遇。

原因是戀愛的心情不但是大多數人都普遍經歷過的心情，又是極度因人而異的複雜情緒。

假設A和B為情侶，我們將外表、個性（以第三者的視角）等條件都優於B的C介紹給A，那A會移情別戀愛上C嗎？

68

令人難過的是這種情況並不少見。但是即便有如此優秀的C出現，A仍繼續和B交往的情況也很稀鬆平常。

結論就是身為局外人的我們無法猜到A會選擇B還是C，想了解一個人喜歡上另一個人的理由，除了當事人以外，沒有人會知道。

同理可證，漫畫中角色A喜歡上B，即便沒有清楚描述箇中原因，讀者也只能接受。

角色內心產生某種情緒時，就必須描繪其中的原因。當然就得透過分鏡、台詞和頁面表現出來。但是只有戀愛的心情，無須說明都能成立。

當然，這並不表示愛情漫畫的基本形式就是「讀者將感情投射在角色身上，彷彿也經歷了一場作品中描述的戀愛」，因此所有的愛情漫畫都不必說明角色陷入愛情的原因，相反地，大多數的作品都會細膩描寫出「角色是如何墜入愛河」。

然而相愛的原因可視狀況省略，就這點來看（大家應該都聽到耳朵長繭了吧！），愛情漫畫依舊符合推特漫畫最好為短篇幅的需求。

✒ 最強公式　愛情×搞笑

接著我們來說說有關愛情漫畫比搞笑漫畫適合的原因。學員可能已經開始想著：「好的，那就不要搞笑，來畫愛情漫畫吧！」

不過，若因此打算完全拋去搞笑，描繪深刻的愛情漫畫，這個結論又言之過早。因為沒有一定的篇幅是很難詮釋出深刻感人的故事，可想而知這並不適合透過推特漫畫的形式來表現。

那究竟該如何是好？

雖然接下來的言論看似與前述矛盾，但是請大家描繪添加搞笑元素的愛情漫畫。

這是因為我真正想要解釋的是「**雖然搞笑漫畫無法萬人通吃，但是不代表搞笑無法萬人通吃**」。

換句話說，搞笑本身就是萬人通吃的好用技巧。

而且愛情和搞笑可謂是絕配。

以愛情為主題，再搭配搞笑，讓讀者開懷大笑的愛情搞笑，即**愛情喜劇**是愛情漫畫的經

典。兩者結合還囊括了容易在推特爆紅的搞笑和愛情兩大領域。簡直就是推特漫畫的絕配領域。

大家可能心裡會想，前面才解說過「搞笑考驗創作者的天賦」、「有時即便努力也徒勞無功」，這樣不是前後矛盾嗎？

請大家放心。

這是因為搞笑漫畫若不夠搞笑就完蛋了，但是愛情喜劇不夠搞笑也不會完蛋。

所謂愛情喜劇的領域，一如其名開頭為愛情，**愛情＝戀愛**為主，**喜劇＝搞笑**為其次。因此只要能充分展現出吸引人的愛情魅力，搞笑能力稍微薄弱一點也無傷大雅。

當然如果一點也不搞笑也非常可能變成無趣的漫畫。所以也不能完全斷言可以容許無趣的搞笑內容。

但是相較於搞笑漫畫通常得畫出80分以上的搞笑程度，愛情喜劇的搞笑基本上有60分左右的搞笑程度就已足夠。最差40分或許還可勉強低空飛過。然後若是40分到60分的搞笑程度，即便缺乏天賦，稍微加把勁也有機會成功。

解說得有點冗長，但終於可以得出結論了。

想要輕鬆靠推特漫畫爆紅，請描繪愛情漫畫，而且是愛情喜劇。

02

下半節課｜推特漫畫的成功，角色占了90%

✒ 角色的創作方法：在此之前

在第2節課的下半節課，我想談談在描繪愛情漫畫，即愛情喜劇方面，為了創造魅力角色的創作技巧。

不過在進入正題之前，我想先稍微談談**目標受眾**。本來我打算在第4節課（➡117頁）才討論這個議題，但是在構思角色時會有些無法繞開的重點，所以這裡先簡單提一下。

這是因為，儘管簡單統稱為愛情喜劇，但是讀者群會因為主角和戀愛對象的角色性別設定而有所不同。

通常區分如下，若是男生和女生戀愛的故事，而且主角為男生，這屬於**男性向愛情喜劇**。

若是女生和男生戀愛的故事，而且主角為女生，這屬於**女性向愛情喜劇**。這只是大概的分類，絕對會有例外的情況。另外，近來還興起所謂的**BL**或**百合**，描寫男同志之間或女同志

72

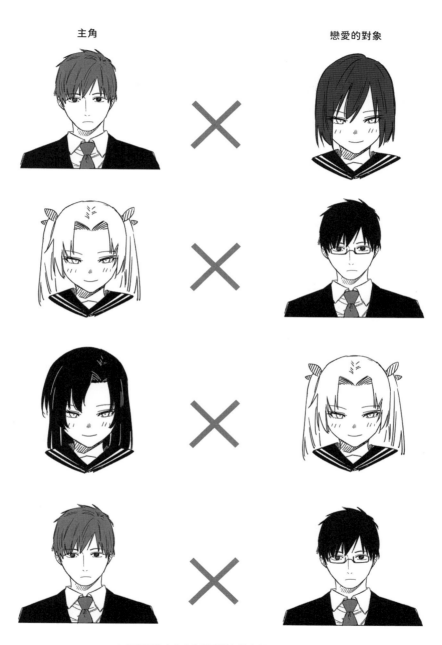

主角　　　　　　　　戀愛的對象

▲ 愛情漫畫中主角和戀愛對象的多種組合範例

　　　　第二節課　爆紅的捷徑是愛情喜劇 × 角色

之間戀愛的領域。

在構思愛情喜劇角色時，先從性別組合開始思考。不能沒有考慮目標讀者群就決定角色性別。

這樣說來，如果要在推特描繪愛情喜劇，我們應該要如何選擇性別組合，又該鎖定哪一個讀者群？

若先說結論，那麼不論哪一種性別組合都有機會爆紅。因為不論哪一個讀者群都有足夠的人數可以達到爆紅的程度。

✒ 儘管如此，若要聚焦受眾……

但是本課程的主題是要教授「任何人」「都可輕鬆」描繪出爆紅推特漫畫的方法。

因此，若一定要從中鎖定目標，我會推薦主角為男生，男生和女生戀愛的故事，也就是所謂的男性向愛情喜劇。

這是因為主角為男生，男生和女生戀愛的故事，就是所謂的男性向愛情喜劇，擁有人數最

多的讀者群。

男性向愛情喜劇的主要讀者群當然是男生，但是也有一定數量的女生讀者群。但是相較於會瀏覽男性向愛情喜劇的女生讀者群，會瀏覽女性向愛情喜劇的男生讀者群，畢竟仍在少數。

這個情況類似相較於少年漫畫有一定人數的女生讀者群，會閱讀少女漫畫的男生讀者群為少數。

男性向愛情喜劇的男女生讀者群

男生 100	女生 50

總讀者人數　150

女性向愛情喜劇的男女生讀者群

女生 100	男生 10

總讀者人數　110

因為總數的差距為 40 名讀者，
男性向愛情喜劇稍微比較容易爆紅

▲ 男性向愛情喜劇和女性向愛情喜劇讀者群和
　讀者人數的圖例

　　　　第二節課　爆紅的捷徑是愛情喜劇 × 角色

換句話說，若是男性向愛情喜劇，還是會吸引到一些女生讀者，但若是女性向愛情喜劇，無法預期會吸引到男生讀者。

因此當我們以爆紅為目標，又有轉推數如此明確的數值指標為依據時，我才會單純地從讀者人數差距，推論出男性向愛情喜劇比女性向愛情喜劇更具優勢。

至於ＢＬ和百合漫畫也適用。現在這兩種領域都已獲得相當數量的粉絲支持。儘管如此，依舊無法超越男性向異性愛情喜劇的讀者人數。

但是我要再次補充說明，女性向、ＢＬ、百合等，不論哪一種領域都擁有廣大的讀者群。

即便是男性向愛情喜劇的讀者人數也並未占有絕對的優勢。

因此（雖然我一再重申），為了爆紅並不一定要描繪男性向愛情喜劇，大家也可以依照自己的想法，決定嘗試的領域或目標讀者群。

後面我們將正式進入的角色創作技巧解說，正是用男性向愛情喜劇的角色來舉例說明。但是技巧本身可以適用在任何一種性別的角色。

學員若想描繪男性向愛情喜劇以外的角色，也請不要跳過這節課程，請再多花一點時間繼續看下去。

✒ 再次強調——推特漫畫的成功，角色占了90%

推特漫畫必須要在短篇幅內說完故事，也就無法描述太過複雜的劇情。因此最好描繪愛情喜劇，也就是「角色Ａ喜歡上角色Ｂ」的簡單故事，又是大多數人可以接受的領域，以上就是前面所說的課程概要。

然後在描繪愛情喜劇時最重要的元素，莫過於角色。

一如前面所述，愛情喜劇故事極為單純，就是「角色Ａ喜歡上角色Ｂ」的劇情，因此作品的趣味性，就是角色Ａ和Ｂ的魅力——個性成了最重要的關鍵。

若是長篇漫畫，可以透過某個事件讓角色Ａ和角色Ｂ的關係有所變化，或是因為角色Ｃ的介入引發波瀾，故事也會變得有趣。因此在策略上可以選擇刻意將角色設定成缺乏個性，卻能輕易讓讀者投射情感的人物。

不過推特漫畫只有短短幾頁的篇幅，難以採用這種策略。

推特漫畫的篇幅短反而得更有趣，因此會希望角色最好具有**極端的個性**。

然後當角色的個性極端，角色個性的介紹本身就是一則故事，就成了一篇漫畫。

例如，「她是一名普通女高中生」的介紹，就很難構成一篇漫畫。若描繪「戀愛」、「和朋友吵架」、「挑戰社團比賽」等特定行動，應該就會構成一篇漫畫。但是推特漫畫沒有這些篇幅空間。

不過，如果角色介紹是「她看似是一名普通女高中生，其實是外星人」，接下來不需要再描述任何**行動**都已自成一篇漫畫。當然如果尚有篇幅，也可以追加角色的行動描述。但是不需要苦思需要讓角色做甚麼或行動，只要讓角色談戀愛，就完成了愛情喜劇。

像這樣有個性的角色，在創作出來的當下，就成了促使推特漫畫近乎完成的一大功臣。

正因為如此，本課程才會有此結論：**推特漫畫的成功，角色占了90%**。

到此為止為**創作者的視角**，我藉由若要在有限的篇幅描繪有趣的漫畫，必須在角色投入心力的論點，闡述了推特漫畫裡角色很重要的原因。另外，即便以**讀者的視角**來看，角色依舊是最重要的元素。

這是因為推特漫畫的讀者，幾乎都是稍微打發時間瞄一眼時間軸的使用者。當你想稍微打

78

発時間時，會想要看氣勢磅礴、情節複雜的故事嗎？

反而大多數的使用者會希望看簡單的故事，大概就是「啊！那個角色好可愛」的程度。就這一點來看，結論依然是**推特漫畫的成功，角色占了90％**。

✒ 主角和戀愛對象誰比較重要？

接下來在我們進入角色創作技巧之前，請再給我一點時間說明前提要件。

我解釋過「角色A（主角）喜歡上角色B」，是愛情喜劇的基本故事，並且說明若是推特漫畫，角色A和B的魅力，個性尤其重要。

那麼我想問大家的是角色A和B誰更重要？

正確答案是主角喜歡的對象，角色B。

許多故事的創作形式是藉由讀者或觀眾將自身情感投射到主角身上，讓（讀者或觀眾）恍若體驗到主角的經歷。

愛情喜劇完全就是這種創作形式的最佳代表。而讀者的樂趣就是，將自身的情感投射到主角A身上，恍若體驗到喜歡上角色B的經歷（但是近來有許多作品不同於這類形式，又能讓讀者感到有趣。詳細內容請參考116頁）。

若以此為前提，角色A愛上的角色B，一旦缺乏魅力，這篇愛情喜劇想要提供給讀者的樂趣＝恍若戀愛的體驗就不成立。

反過來說，主角A的個性過於獨特，也很有可能妨礙讀者的感情投射。當然也有一些愛情喜劇作品，並未刻意讓讀者對主角產生感情投射，依舊編寫出非常有趣的故事，但這畢竟不是典型的手法。再者，在沒有感情投射的情況下，還得讓讀者感到有趣，這必須運用其他的技巧。

因此，若描寫愛情喜劇，而且是男性向愛情喜劇，請大家在主角A愛上的B，即**女主角**的魅力營造上多下點功夫。

80

任何人都會的角色創作方法——正負搭配

那麼問題來了，要如何創造有魅力的角色？

最簡單有效的方法，就是反差感的設計。

具體來說，就是利用**正面要素**和**負面要素**的兩相結合創造角色（這裡所說的要素，請想成寫入角色介紹的項目）。

例如，角色有一項要素是**可愛的女僕咖啡廳店員**。這裡提到了**可愛**這個優點，所以是正面要素。

即便只有這個正面要素，好像也可以構成一個角色。但是其實女僕咖啡廳店員很可愛的設定，並沒有令人出乎意料的感覺。加上沒有其他進一步的資訊，所以無法讓人對角色有所想像。

因此想了另一個要素，就是**不良少女**。由於這算是一個缺點，而有了負面要素。

接著就讓我們來結合這兩種要素。

創作出的角色，就是**在女僕咖啡廳擔任店員的不良少女**。

女僕咖啡廳是以華麗為賣點的服務業，因此通常在這裡上班的店員（女僕）都會很親切、熱情。

但是**在女僕咖啡廳擔任店員的不良少女**既不親切，還犯了服務業不可抽菸的大忌。

▲ 女僕咖啡廳女僕是不良少女的模樣

首先，這個**出乎意料**的設定不在讀者的預料中，造成一種強烈的衝擊感受。

再者，**正面要素和負面要素形成的反差感**，會讓讀者產生疑問。

讀者內心的疑問大概是，如果角色是在女僕咖啡廳擔任店員的不良少女，「為何不良少女會在咖啡廳工作？」

然後一旦讀者內心有所疑惑，就會開始揣測其中的原因，這就是人性。

「因為受到高薪誘惑？」、「應該是被朋友騙來面試竟然通過」……，在讀者對角色背景開啟想像的時候，就表示讀者漸漸對角色產生關注。因為在想像背後緣由的時候，讀者必須投射情感，而將自身套入角色之中。

因為**出乎意料的設定帶來的衝擊**，因為**內心產生疑問導致的情感投射**，這些造就了反差感設計帶來的效果。

和前面的舉例相反，以負面要素搭配正面要素也行得通。

負面要素搭配正面要素的角色代表性範例，就是劇場版《哆啦○夢》的○虎。平常老是欺負○雄的孩子王○虎，在劇場版裡宛如脫胎換骨般，對待○雄充滿義氣。正是這種不同以往的相反行為形成一種反差感，成了劇場版中○虎這個角色的真正魅力。

✒ 推特漫畫有獨自的正負面評斷標準

這種正面要素搭配負面要素形成反差感設計的角色創作技巧，不僅限於推特漫畫，是所有故事經常運用的基本手法，包括紙本漫畫、小說、電影、動漫和電玩等。

只有這樣的介紹有損現代推特漫畫概論課的名聲，為了避免如此，我將更具體說明如何設計出專屬於推特漫畫的反差感。

這個方法就是，以宅宅的眼光為基準，判斷正負面的要素。

究竟這句話是甚麼意思？

若以宅宅的基準來看，以下將以近來常見且兼具正負面要素的代表性角色**原型（類型）**為例詳細說明。

這裡的例子就是**對宅宅溫柔的辣妹**。

所謂的御宅族動畫或漫畫通常會出現可愛的女孩，在過去辣妹這樣的角色並非主流。但是

對宅宅溫柔：正面（＋）要素

辣妹：負面（－）要素

▲ 構成對宅宅溫柔的辣妹的正負面要素

近來大受歡迎的角色是純情辣妹或正經辣妹等，與辣妹形成反差感的元素組合。

而**對宅宅溫柔的辣妹**也是其中一種類型。

當我們拆解這個角色的正負面要素，就會如下圖所示。

經過解說，讀者或許不知不覺就同意這個說法。但是請大家再冷靜思考一下。

對宅宅溫柔為正面要素還說得過去。不論對方是誰，對別人溫柔絕對是一項優點，算是正面要素。

不過**辣妹**真的是負面要素嗎？因為辣妹不過是一種風格，形成的要素有無限的可能，例如服裝造型、本人的個性或在班上的地位等。

舉例來說，除非角色為「霸凌主嫌」這類「牽涉到犯罪行為」的要素，否則辣妹本身原本就沒有所謂的正面或負面的含意。反倒對於喜歡辣妹的人來說是一個正面要素。

不過若從宅宅的視角來看辣妹，會因為「難以親近」、「似乎無法理解宅宅的興趣」等原因而視為負面要素。

然後正因為以此為前提，**對宅宅溫柔**這項要素才會更具正面要素的感覺。

✒ 在推特爆紅的經典角色原型

一如剛剛介紹的例子，若以宅宅的視角來看，**對宅宅溫柔的辣妹**為兼具正負面要素的角色，正是典型會在推特爆紅的漫畫和插圖。

隨便一想就可以舉出以下範例。

- **外表清秀，其實性格豪爽**
- **面無表情的角色，實則內心情感豐沛**
- **個性不好的做作女**
- **無戀愛經驗的女主管**
- **回歸初心的不良少女**

不論哪一個例子，都是從宅宅視角出發的正負面要素組合，而且是近來非常受歡迎的角色原型。學員是不是也都覺得好像很眼熟？

而描繪這些角色時的重點是不要害怕忠於所願（以宅宅的基準）。

如前面所述，當你試圖描繪出妄想中的角色，將幻想化為有形時，可能會感到尷尬。但是若因為尷尬而表現得畏手畏腳，反倒不是個明智的手法。

為了讓人點選轉推或喜歡，一定得打動讀者的心。而要觸動他人的情感，除了**觸發心中所想**別無他法。

為了觸發推特使用者的心中所想，請拋開羞恥心，大膽描繪妄想中的角色。

如果你能創造觸發宅宅心中所想的角色原型，你就已經掌握了爆紅的開關。

然而，為何我們要以宅宅的基準評斷正負面的要素？這個應該不需要我多做說明吧！單純因為相較於其他的SNS，有宅宅氣質的使用者大多適用於推特的特性。

✒ 利用既有原型

前面已經解說，創造出結合宅宅眼中正負要素的角色，是通往爆紅之路的途徑。但是剛剛介紹的原型屬於最高等級的類型。

要創造出擁有反差感的角色，是任何人都可以做得到的事。但是很遺憾，角色是否會成為最高等級的原型則牽涉到運氣。

這樣說來，除非創作者很幸運地創造出最高等級的原型，否則無法憑藉角色爆紅囉？

事情並非如此。

我要再次重申，本課程的主旨是在解說「任何人」「都可輕鬆」描繪出爆紅推特漫畫的方法。既然如此，就必須解說不依靠運氣，憑角色即可爆紅的方法。

世間真的有這種有效的方法？

的確存在。

這個方法就是借用既有的角色原型。不需要從頭創造對宅宅溫柔的全新辣妹角色，只要描繪對宅宅溫柔的辣妹即可。

這樣大家都可以做到吧！

但是即便直接描繪既有原型，也只不過是隨處可見的作品。而且描繪對宅宅溫柔的辣妹，這類作品早已多到不勝枚舉。

因此為了不要讓自己的作品埋沒在既有作品裡，關鍵就在於做出差異。具體該如何做，那就是再添加其他要素。

這時，重點就在於將既有原型當成一個要素來思考。

若是以前面的舉例，**對宅宅溫柔的辣妹**，不能將角色的構成看成**對宅宅溫柔的辣妹**。

而要將角色看成只由1種正面要素構成，就是**對宅宅溫柔的辣妹**。

正面要素搭配負面要素是創造爆紅角色的方法。換句話說，正面要素為**對宅宅溫柔的辣妹**，如果能再加上另一個負面要素，將進一步加強角色的塑造。

因此，我試著列出以下新加入的負面要素，應該可以搭配對宅宅溫柔的辣妹。

- **辣妹自己也是宅宅，但對※同好很兇**
- **知識豐富輾壓主角（宅宅）**

- 說話無趣
- **對主角說的話充耳不聞**
- **在日常對話使用網路用語**
- **性觀念很開放（但只對主角以外的人）**

上述不論哪一點，通常對主角或讀者而言都是會打壞印象的要素。但是一旦搭配了對宅宅溫柔的辣妹這項要素，似乎又成了令人莞爾一笑的缺點。

因為令人莞爾一笑的點是既有角色沒有的要素，而成了全新的魅力。

接著只要描述出全新魅力（負面要素）的故事內容，就完成了推特漫畫。

※**同好**：這是指和自己支持相同對象（偶像或角色等）的其他粉絲。不排斥和其他粉絲交流彼此共同支持的對象，這種表現稱為「歡迎同好」，相反的，排斥交流的表現稱為「排斥同好」。

例如，若對宅宅很溫柔的辣妹對同好很兇（以下稱宅宅辣妹），那就可以描繪成以下的漫畫架構。

①宅宅辣妹是對宅宅很溫柔的辣妹。

②主角想和宅宅辣妹交往。

③但是宅宅辣妹明明對其他宅宅都很溫柔，卻只有對主角很兇。

④這是因為宅宅辣妹和主角為同好，而她對同好很兇。

▲ 91頁列舉的負面要素，不論哪一點都可以當成漫畫的素材，學員也一起想想漫畫素材吧！

✒ 設計反差感時的注意事項

雖然是為了設計反差感的負面要素，但也不要讓讀者產生過於負面的印象。因為我們就是要利用負面印象顛覆角色的正面要素，才能展現角色魅力。但是，如果這個負面要素太過強烈，就會變成無法用正面要素消弭負面印象。

例如經常出現的情況是傲嬌女為了隱藏對主角的好感，反而會不自覺地變得很兇。這時若過於頻繁地口出惡言，暴力揮打，讀者就會對傲嬌女感到強烈的不滿。之後即便展現出女生可愛的一面，也無法讓人產生好印象。

設計反差感的時候，請大家小心斟酌的負面要素可能會帶給讀者的反感。

關於AI生成插圖：即便不會畫畫，也能畫漫畫!?

2022年出現許多AI生成插圖服務，不論是誰都可以輕鬆繪圖。包括推特在內的SNS都有許多人上傳了AI生成插圖。往後這個數量只會有增無減吧！

那麼只要使用這個AI生成插圖，是不是對繪圖一竅不通的人都可以畫漫畫了？

以現狀來看，我覺得依舊有難度。

這是因為漫畫繪圖具有說故事的功能。每一張圖所蘊含的資訊，都必須緊密遵循故事設定。

以現狀來看，如果是「可愛女孩」的繪圖，的確可以輕鬆生成AI生成插圖。但是透過重點指令，要求AI生成「可愛女孩吐

舌頭向主角挑釁的樣子，並且以俯瞰加上側面角度畫出上半身」，想要完成這樣的繪圖還需要一段時間。

現狀來看，背景等運用於繪圖的局部應該就是AI的極限了。漫畫家被AI取代的那天，應該還在遙遠的未來。

第三節課

漂亮的分鏡&爆紅漫畫的實例解說

上半節課 — 運用分鏡修飾薄弱的故事情節

✒ 分鏡會影響作品的趣味性

我想在第 3 節課的上半節課說明**分鏡**。

關於分鏡的說明，會稍微不同於前面課程的調性。

這是因為第 1 節課和第 2 節課為了配合推特這種 SNS 的特性，我盡量減少複雜的解說，介紹了描繪簡單漫畫的技巧。

因此，為了顛覆大家認為「描繪推特漫畫似乎很困難」的想法，我以「作業不需如此複雜」、「只要簡單作業即可」的說法向大家解釋。

然而簡單的漫畫，也同時暗藏了讓人感到單調的可能性。

不論是故事，還是角色人物設定都很簡單，所以我在第2節課向大家講課的內容是「如果要描繪推特漫畫，建議選擇愛情喜劇」。

反過來看，愛情喜劇不但在故事上沒有戲劇性的發展，也只有一兩個人物的持續對話。

因此如果沒有特別設計，就可能只剩下單調又無聊的畫面。

而這邊所謂**特別的設計**，正是**分鏡**。

即使故事和劇情的發展單調，只要好好在分鏡上多加設計，就可以增加畫面的訊息量，營造出豐富的故事感。

換句話說，分鏡就像一個分水嶺，決定了你描繪的推特漫畫會成為**簡單有趣的作品**，還是**單調無趣的作品**。

因此，接下來要說明的分鏡，難免會要求大家「請這樣做」或是「讓我們一起挑戰有點困難的技巧」。

這就是我為何會說在解說的調性上會有點不同的原因。

讓我再次重申，本課程的主旨就是教授「任何人」「都可輕鬆」描繪出爆紅推特漫畫的方法。用簡單明瞭地說明，讓任何人都可以複製學會的技巧。

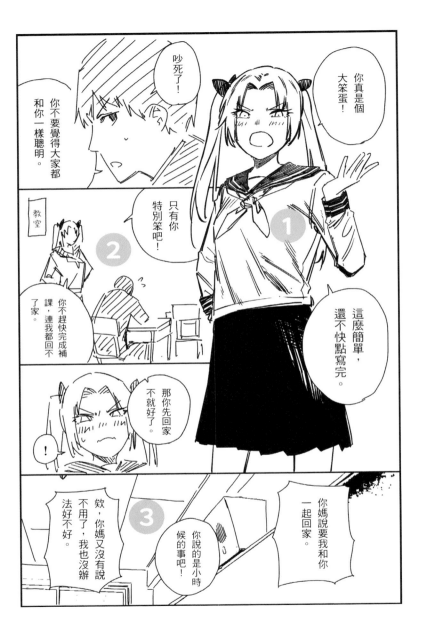

分鏡範例1　傲嬌女臉紅的漫畫

✅ 超出邊框 ①

這裡再次請出第 1 節課（↓33頁）解說時使用的**傲嬌女臉紅的漫畫**，當作分鏡的範例。

首先是**超出邊框**，這在第 1 節課中也有簡單解說過。這個技巧是大大描繪出角色並且超出分鏡邊框，讓讀者對角色留下深刻印象。

第一頁若使用了超出邊框的技巧，作品中最重要的角色是誰？這是哪一種領域的漫畫隨即一目了然。

例如，在右頁的範例中，描繪了水手服和雙馬尾的女孩。因此讀者應該立刻可以知道，這篇漫畫是以學校為背景的愛情喜劇，而女孩正是女主角。

反過來說，利用超出邊框描繪角色時，必須讓人了解角色和世界觀。在範例中，為了顯示女孩是傲嬌女學生，讓角色身穿制服，又表現出稍微跋扈的神情，還擺出不可一世的姿勢。

倘若女主角是朋友很少的內向女孩，就要讓角色駝背而且視線朝下。若是以異世界為背景的愛情喜劇，女主角就要身穿洋裝或盔甲。

請大家配合想描繪的角色和領域，設計出衣著、姿態和表情。

遠景畫面的繪圖功用就是將鏡頭拉遠，讓人可以看到整個畫面。

使用遠景畫面，可以說明角色所處的狀況。相反地，如果沒有使用遠景畫面，讀者就會變得不知道角色所在場所、角色們之間的位置關係。

例如，以57頁舉例的**臉部漫畫**，完全就是典型沒有遠景畫面的漫畫。為了說明角色身在何處，得讓傲嬌女很不自然地說出「我都不能放學回家」，而且以連續分鏡呈現相似的臉部特寫，連帶使畫面都缺乏變化。

為了不要構成這種令人感到突兀的漫畫，漫畫的第一頁請一定要放入遠景畫面。這時，遠景畫面的分鏡繪圖稍微畫不好也沒關係。一如第2節課的結論：「推特漫畫的成功，角色占了90％」，讀者的視線只會落在臉畫得很大的分鏡。請稍微畫出大概的畫面，至少要能夠讓讀者了解場景情況。

當然遇到場景轉換的時候，也請再次描繪遠景畫面，因為當場景轉換時，必須再次說明角色所處場所和角色之間的位置關係。

☑ 停一拍分鏡（③）

停一拍分鏡一如字面所述，是為了讓瀏覽漫畫的讀者暫停一拍的分鏡。

之前也曾經說明，所謂的漫畫是一種運用經過分鏡設計的繪圖，還有台詞、狀聲詞等文字的組合，來講述故事的表現形式。

因為可輕鬆閱讀，大家不太會留意，但其實漫畫擁有很多的訊息量。如果所有的分鏡都塞滿了資訊，會讓讀者疲於消化。

因此，必須適時參雜訊息量較少、可以短暫休息的分鏡，讓讀者稍微休息。

在範例中，我將停一拍分鏡安排在描繪背景的分鏡。在這個分鏡中，只有傳遞「在教室對話」的資訊。

除了這類背景分鏡之外，眼睛或嘴巴的特寫分鏡也可以當成停一拍分鏡。

停一拍分鏡因為其特性，所以在分鏡中的訊息量並不多。因此如果用普通的鏡頭視角，不會讓人有所印象。大家可以用斜向鏡頭或添加透視等，利用稍微變形的視角，就可以讓該頁的畫面更漂亮。

▲《說謊和丑角》（➡P.111）的停
　一拍分鏡

▲《執著系運動少女》（➡P.2）的停
　一拍分鏡

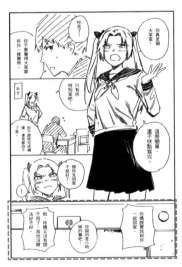

▲《傲嬌女臉紅的漫畫》中，將停一拍
　分鏡改成普通視角的範例。畫面變得
　有點缺乏變化。

至於停一拍分鏡的位置安排，我會建議大家安排在頁面切換、場景轉換之前，或是有劇情性發展之前等時刻。因為在訊息量較多的分鏡之前，安排訊息量較少的停一拍分鏡，會讓畫面和劇情多了輕重緩急的律動。

一如分鏡，每一頁的訊息量也需要有輕重緩急的差異。所謂頁面的訊息量也可以想成分鏡數和對話框數。

尤其是推特漫畫，建議減少結尾頁面的分鏡和對話框數量。這是因為每一頁的分鏡數一多，每一個分鏡的畫面就會縮小。結尾的分鏡縮小，就無法讓讀者對重要的結尾留下深刻的印象。

因為要讓讀者對結尾留下深刻的印象，最後一頁即便分鏡單調，也要減少分鏡數，讓讀者清楚看見分鏡中的繪圖。

你就這麼討厭我！

……

大笨蛋!!

妳也不需要又罵一次吧！

▲ 這是《傲嬌女臉紅漫畫》的第4頁（最後一頁）。第1頁有5個分鏡、10個對話框。相較之下，第4頁只有3個分鏡和4個對話框。

☑ 背景（②、③）

科幻與奇幻漫畫的世界觀和視覺畫面很重要，連精緻描繪的**背景**也是漫畫構成的重要元素之一。

但是幸好在推特漫畫中不須如此。基本上背景繪圖是為了顯示出角色身在何處。

因此不需要老實地描繪出背景的所有物件。只要描繪出可代表場所的象徵性圖示即可。

例如，在《傲嬌女臉紅漫畫》（↓33頁）中，當想表示背景在學校教室時，只要描繪出代表性的學校桌椅即可。

同時描繪人物和背景時，兩者的透視描繪必須一致。無法描繪出透視一致的人，建議描繪只有背景的分鏡。因為不需配合人物畫出透視一致的繪圖，一下子就降低了難度。

如果連這點都很難做到的人，還有一個方法，就是描摹照片（這時請注意不要隨意使用到其他人的照片等，留意著作權的問題。）

如果還是覺得這個很困難，那就像範例（↓98頁）一樣，在背景寫下「教室」兩個字。這個方法只限運用在快速瀏覽的推特漫畫中，但相當有效。

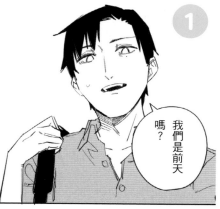

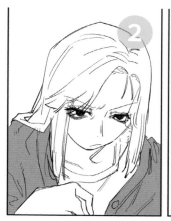

我們是前天嗎？

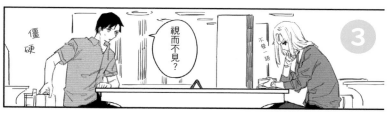

僵硬

視而不見？

不發一語

蛤？

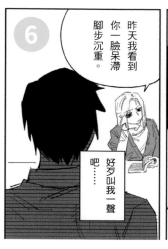

昨天我看到你一臉呆滯腳步沉重。

好歹叫我一聲吧……

是昨天吧！

☑ 對話場面的視角 ①～⑥

我引用了在第 5 節課（↓ 134頁）當成範例的拙作——《誰寫的信》的第一個場面，當成對話場景的範例解說。

主角和久井向女主角雨野舞一人搭話的場景。

對話場景基本上將鏡頭朝向說話角色的臉部。例如，①的分鏡是和久井說話的場面，所以描繪和久井的臉。

然後**在角色說話的分鏡**之後，再接續描繪角色說話對象的分鏡，就形成對話場景。

但是這樣描繪只是交互出現對話中的兩人，畫面會變得單調。因此，必須適時穿插不同的角度，讓畫面添加變化。

在前一頁的範例中，我想大家可看出每個分鏡分別有以下的角度轉換：

①和久井的上半身➡②雨野的上半身➡③從側面描繪出兩人的角度➡④雨野的上半身➡⑤和久井的側臉特寫➡⑥越過和久井的視角

106

▲這是兩人對話場面的範例。如上圖般以側面視角描繪，雖然很清楚表現出角色的位置關係，但是繪圖上顯得單調乏味。如下圖將人物放置在一前一後，就可清楚表現出位置關係，又使繪圖產生景深。

在為畫面添加變化時，我特別建議的方法是⑥越過和久井的視角，將人物分別安排在畫面一前一後的視角。

在這樣的視角裡，角色分別位在一前一後。於是就在分鏡中營造出景深的效果，並且和對話場景中心，即角色臉部特寫的平面繪圖形成強烈的對比。

即便透視描繪得差強人意，前面的人物只要利用色調添加，就可表現出一前一後的位置關係，所以非常推薦對繪圖缺乏自信的人。

下半節課│爆紅漫畫的實際範例解說

03

✒ 實際範例1　沒有把握能畫出可愛女孩時

本篇開始就要以講師我的實際作品為範例，為大家解說細節技巧。

第一個例子就是作品《我的女友不可愛》。這屬於我在第1節課中曾經解說，**以女孩臉紅為結尾的漫畫**。這是我早期的作品，由於當時不像現在那麼有把握畫出可愛的女孩，所以我決定將女主角塑造成「外表雖然沒有很可愛，但是動作和個性都很可愛的女孩」。

儘管如此，我還是很擔心能否讓讀者感到女孩很可愛，所以為了保險起見，我在最後的分鏡中，讓男主角說出「和她結婚吧」！

像我這樣沒把握能畫出可愛女孩時，藉由男孩的口中說出「很可愛」（或是類似的台詞）也具有同等效應。因為即便在單張插圖中看不出是個可愛的女孩，如果可以巧妙運用台詞，讓讀者能對男孩的心情感同身受，讀者就會覺得角色很可愛。

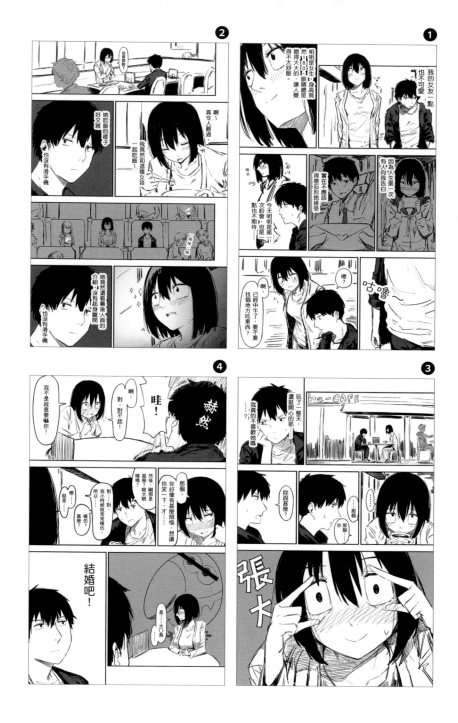

第三節課　漂亮的分鏡&爆紅漫畫的實例解說

✒ **實際範例2　不靠臉紅表現女孩的可愛**

第2個範例是《謊言和三流演技》。這個作品也是以**女孩臉紅為結尾的漫畫**，但是不同的版本，在這篇作品中，女孩並未臉紅。

其實我只是為了方便行事，才將這些作品稱為以女孩臉紅為結尾的漫畫，若要更正確地說明這些作品的特性，應該稱為以女孩的可愛為結尾的漫畫。

如果你可以描繪出女孩的可愛模樣，就不一定要畫出女孩臉紅的樣子。這篇作品在結尾時讓女孩大言不慚地說著讓人一眼看破的謊言，並且以大分鏡描繪出說出謊言的瞬間。

順帶一提，我在推特漫畫描繪愛情喜劇時，大多將角色設定為學生。

當然其中一個原因是大家都喜歡主角為學生的愛情喜劇。除此之外，另一個理由是即便角色有點呆傻，讀者也都可以接受。

這是因為在短篇推特漫畫中，如果角色少了點呆傻行徑，很難將故事發展到結尾。而且如果主角為上班族卻很呆傻，總是讓人感到有點心酸。但若是學生，即便有點呆傻，大家都會一笑置之。

110

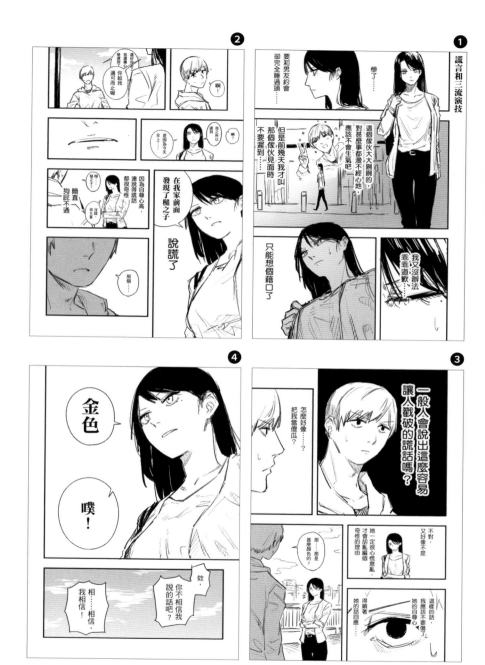

✒️ 實際範例3　建議對畫圖有把握的人──〈1頁1格分鏡的漫畫〉

第3篇的範例是名為《有求必應的女神》的作品。

這篇作品是以**1頁1格分鏡**完成的作品。擁有既是漫畫又是插圖的特點，這種形式很推薦給對畫圖有把握的人。

但因為是1頁1格分鏡，幾乎無法畫出很完整的故事。因此重點會放在如何描繪出令人印象深刻的角色和場景。

範例為「來自異世界的女孩出現在普通男孩的世界」，以奇幻愛情喜劇經常出現的劇情展開故事。接著在第2頁描繪了「讓迷人的金髮女神穿上體育服」。漫畫的前2頁都讓讀者對結尾充滿幻想，結果在最後設計成暗黑結尾，形成了一種反差感。

故事架構為有求必應的女神（正面要素）×其實是犯人的幻想（負面要素）。

這種不好的結局可能會導致讀者產生反感，所以創作時須小心考量。我創作時會以有趣為前提，而不自覺描繪出這樣的結局，但是有些人看了第1頁和第2頁覺得作品很有趣的讀者，也可能在看完結局後，對作品產生負面觀感。如果創作者隨意描繪出暗黑結尾，很可能導致讓想看可愛女孩的讀者就此離去。

❶

這竟有好事？

我是只有你才能看見的女神。為了應酬你至今的善行，你可以許下任何願望。先說一個來聽聽。

❷

真是罪孽深重……

對，我希望和穿體育服的女孩一起逛街。

這是你的願望？

女神

我自己不太清楚，但自己好像犯了甚麼罪。

不論如何，謝謝妳讓我美夢成真。

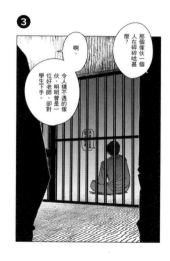

❸

啊。

那個傢伙一個人在碎碎唸甚麼？

令人猜不透的像伙，明明曾是一位好老師，卻對學生下手。

✒ 實際範例4　使用科幻和奇幻元素時的注意事項

第4篇範例為《異類的異類》，是稍微帶點奇幻風格的作品。

我在第2節課曾解說過，無法在短篇推特漫畫描繪宏大的世界觀。因此，從日常生活中延伸，添加一點稍微奇妙的設定（妖怪的存在）。

在描繪這樣有點奇妙的作品時，我使用的技巧就是將這個奇妙的元素設定成眾所皆知的事物。

在這個範例中登場的吸血鬼、河童應該都是大家認識的妖怪。

如果想在這裡設計自己原創的妖怪，就必須花一些篇幅介紹這個自創的妖怪，而占去描繪核心素材的頁面。

另外，描繪有科幻或奇幻設定的推特漫畫時，結尾的設計即便套用在普通人類的男生女生身上，也必須能夠成立。而且結尾一定要充分發揮科幻或奇幻的題材特性。

因為漫畫中若描寫了奇妙的設定，讀者就會留意漫畫會如何運用這個奇妙的設定。結尾沒有運用奇妙的設定，將會辜負讀者的期待。

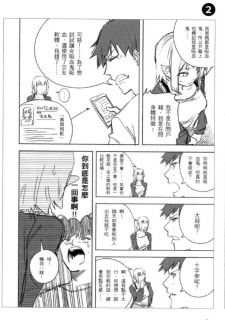

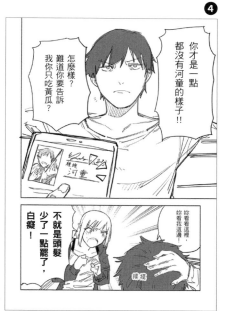

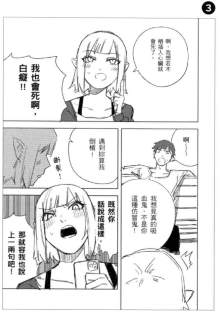

關於最近愛情喜劇的風潮：我推的時代來臨

我在課程內容以典型的男性向愛情喜劇為例，解說愛情喜劇的描繪技巧，透過讓讀者將感情投射在主角身上，彷彿自己和可愛的女主角談了一場戀愛。

但是近來也出現了不同以上形式的新型態愛情喜劇，而且相當受到大眾歡迎。

這個新型態愛情喜劇的代表形式為「不讓讀者過度將自身的情感投注在主角身上，而是以第三者的視角來支持主角和女主角的愛情」。

這個所謂的**推活**（應援活動）是指喜歡或支持特定偶像或角色的活動，近來非常受到歡迎。這種新型態的愛情喜劇，讓人感受到類似推活帶來的樂趣。讀者將主角和女主角這對情侶，當成我推的對象給予支持。

以爆紅為目標的時候，搭上熱門潮流也很重要。

但是在推特漫畫描繪這種新型態的愛情喜劇會有一點困難。因為必須樹立主角和女主角兩個角色，篇幅的安排上變得困難。

這個領域身為講師的我也還在學習中。

※**我推**是「應援」的意思。

推特漫畫爆紅所需的策略

04

上半節課｜不抄襲　不惡搞　不致敬

✒ **推特漫畫不建議的題材**

在第 4 節課中，我想來談談應該要畫哪一種推特漫畫，先不討論前面解說的推特漫畫描繪技巧。首先我們來談談不應該畫的題材，或是說不建議畫的題材。

✅ **不抄襲**

這應該不需要多說。請不要**剽竊**他人描繪的漫畫和推文題材。例如，即便是未侵害到著作權的形式，只要在道義上不值得稱許的表現，就不應該做。

一旦被貼上抄襲創作者的標籤，即便只有一次也很難改變他人對自己的印象，也會對日後的創作生涯帶來不可磨滅的影響。

☑ 不惡搞

惡搞是網路上大家很喜歡的題材，但是本課程並不推薦。因為除了知道原題材出處的人，你很難向其他人傳遞箇中趣味。

的確，一旦運用了惡搞題材，作品很容易在知道原出處的特定社群內發酵擴散。但是如果持續製作只有部分社群才接受的創作，就會失去社群以外的讀者。

另外，推特不時會流行網路迷因，但是我也不推薦創作運用迷因的惡搞作品。因為這些網路迷因很容易就被人淡忘。推特漫畫原本就容易淪為一次性的趣味。因此不需要從自己開始就先縮短了作品的賞味期限。

☑ 不致敬

相對於惡搞屬於一種含有批評或諷刺意味的模仿表現，純粹推崇的模仿表現稱為**致敬**。但是基於和惡搞相同的原因，我也不推薦這個作法。

✒ 畫二次創作時的注意事項

本課程教授的是描繪原創推特漫畫的方法。但既然談到ＳＮＳ的創作活動，就避不開如今相當流行的**二次創作**。因此讓我先簡單扼要地說明。

以特定作品、內容或角色為題材描繪的二次創作，完全就是一種惡搞和致敬的作品。

因此，一如前面所述有關惡搞和致敬題材的特性，也完全可以套用在二次創作。換句話說，雖然很容易在特定社群發酵擴散，但是很難觸及到其他的使用者群。

如果二次創作的動機，是自己純粹喜歡原題材的原著作品，就不需要特別在意這些二次創作的受眾。

但是如果是因為想要爆紅而選擇二次創作就另當別論。大家必須了解一件事，二次創作產生的轉推或喜歡，並不是為了你的作品才點選轉推或喜歡。原因是為了二次創作點選轉推或喜歡的人，絕大多數都是因為喜歡原著，才會為二次創作點選轉推或喜歡。

也就是說，透過二次創作獲得的跟隨者，很容易在你描繪其他作品的二次創作，或是原創作品時就離你而去。

120

如果你想在描繪二次創作的同時，又希望自己是一個受歡迎的創作者，就必須先想好策略。

首先，不可以對原著少了推崇之心。公然以原著創作為跳板的心態，不僅是原著粉絲，也會引起其他讀者的憤怒。

另外，如果要描繪二次創作，請描繪搞笑題材。這是因為若二次創作描繪的是原著角色的魅力（可愛或酷帥），不論如何都無法超越原著的價值，都只會是原著的衍生創作。

但是若是搞笑幽默，就會成為你作品特有的價值。這是因為幽默很容易成為從原著脈絡獨立出來的題材。請試試分析幾部受歡迎的二次創作幽默漫畫。令人感到意外的是有很多作品即便將原著人物角色更換成自創角色依舊成立。因此很多即便沒看過原著的人，看了二次創作幽默漫畫也會覺得很有趣。

但是，如果太強調幽默的一面，大大脫離了原著，就會少了致敬的表現。我覺得描繪時抱持的心態至少是描繪原著官方衍生幽默漫畫，這樣才比較容易在獨自表現和致敬之間取的平衡。

下半節課｜應該要描繪哪種推特漫畫

04

✒ 爆紅分析——好的爆紅和不好的爆紅

本課程的宗旨為以**爆紅**為目標，解說推特漫畫的描繪方法。但是，即便爆紅也有分成好的爆紅和不好的爆紅。

典型不好的爆紅就是人稱**炎上**的現象。例如，描繪的漫畫抄襲他人描繪的題材，而且被發現是抄襲之類的情況。像這類案例，「這個漫畫的創作者就是抄襲混蛋」，**為了曝光**，希望增加大量的推特轉推數。這樣做的確爆紅了，但是轉推的使用者並未抱持好感。而是產生了反感、生氣等情緒，所以才會轉推。

這樣引起負面情緒的情況，推特漫畫也會爆紅。

另外，炎上又有點不同，但通常和所謂的**小白人漫畫因**相同的機制爆紅。

小白人漫畫是指，描繪的內容為「我有這種經驗」、「我對這個問題有這種想法」，也就是推特隨筆漫畫。大多數的情況為，在漫畫裡出現的人物就是作者的分身，因為角色會描繪成沒有髮型和服裝等極端變形的樣貌，而被稱為小白人漫畫。

這類小白人漫畫爆紅的案例大概可以分為兩種。案例一是大家對於作者經歷很特別的事件凝聚了憤怒的情緒，案例二是作者描繪在作品中的自我想法不著邊際，讓讀者不得不追根究柢。

前面所說的因炎上爆紅、小白人漫畫的爆紅都會引起讀者的負面情緒。不論哪一種情況，都會讓讀者產生反感。因此就不會想閱讀作者下一部作品。這種不好的爆紅也會扼殺了下部作品爆紅的機會。

這樣負面情緒引起的爆紅推文，其特徵就是轉推數遠遠高於喜歡數。因為相對於喜歡的點選需要讀者的好感，轉推圖示則是如前述所說，為了曝光也會點選。

既然好不容易描繪了推特漫畫，請以好的爆紅為目標。為此大家必須好好判斷自己描繪的作品，究竟是引起正面還是負面情緒的創作？

✒ 掌握描繪的內容，設定讀者群

前面已多次強調，本課程的宗旨是教授「任何人」「都可輕鬆」描繪出爆紅推特漫畫的方法。

因此，解說的技巧和策略主要都是任何人都可以執行，通用性極高的內容。然而可以描繪哪一種推特漫畫則是因人而異。

因為每個人不盡相同，各有擅長或不擅長的表現。

以我來說，老實說我不太會畫幽默搞笑和表現出女孩的可愛。

如果是幽默，我無法在4頁的短篇漫畫中設計很多笑點。而擅長幽默的人只要1個分鏡或1句台詞就可以引得讀者發笑。相較之下，我在幽默的創作上需要一些時間鋪陳，得仔細設計動作或留下伏筆，然後在最後收線。

至於女孩的可愛，我不利用反差感就無法表現出來。例如，如果要描繪以偶像為題材的漫畫，我會描繪偶像界背後的故事或陰暗面，因為只有透過這些奇怪的陰暗面產生反差，才能表現出偶像的可愛。但是如果是擅長表現女孩可愛的人，就不需要依靠這些反差感的設計。

124

因為直接描繪偶像的成長故事，就可以表現出女孩的可愛。

描繪推特漫畫，最重要的就是掌握自己最擅長的地方，這樣才會使漫畫的內容有所不同。

另外，描繪作品時受眾讀者是誰也很重要。這是第2節課（→72頁）曾解說的內容，延伸自愛情喜劇角色性別設定的說明。

既然目標是爆紅，讀者群自然越廣越好。雖然如此，如果沒有先在心中設定具體的受眾讀者，就不知道應該描繪哪一種內容。

首先，可先大概設定，例如「20歲年齡層的男生」，以**年齡、性別的組合**鎖定目標。然後在描繪適合目標讀者群的漫畫時，最好也在拓展讀者群上多下工夫。

例如，如果「這個題材很受20歲年齡層的男生歡迎，但是女生不能接受」，就要針對這個題材想想該如何設計，才能讓女生閱讀時也會有好感。

讀者受眾一旦明確，就可以針對受眾篩選表現和內容。這樣經過重複篩選，自然而然就會形成自己的**風格**。

關於課程刻意不談卻可輕鬆爆紅的某一領域

所謂性感成人漫畫也是很容易爆紅的領域。

但是第1節課也曾稍微聊到，成人漫畫的繪畫能力為決勝點，（和既定印象相反）是非常講究實力、競爭激烈的世界。

反過來說，如果描繪成人漫畫，那繪畫實力就會扶搖直上。因為必須描繪人體之間纏綿悱惻的姿態，即便討厭也不得不學習素描、人體構造和透視畫法。

另外，成人漫畫還有一個優點就是很容易設定為付費觀看。想要將自己辛辛苦苦畫出來的漫畫轉為收入，那就好好磨練自己的繪畫能力，描繪成人漫畫也是不錯的選擇。

但是成人漫畫的讀者通常只會針對成人領域的作品評價好壞。

即便你在成人漫畫累積一定作品後，改發表一般類型的漫畫，有時還是無法收到積極的回應。

如果你不打算只畫成人漫畫，就必須設計一些活動，讓讀者除了對作品也對創作者產生興趣。

第五節課

推特長篇漫畫的描繪方法

05

上半節課 | 在推特描繪長篇漫畫的 優點和缺點

✒️ 應該描繪推特長篇漫畫的人

在課程最後的第5節課，要來解說推特長篇漫畫的描繪方法。因此我想先釐清一件事，那就是推特長篇漫畫並不一定是推特短篇漫畫進階的結果。

因此如果有人依照第1節課到第4節課的解說，嘗試了推特短篇漫畫的描繪方法，並且掌握到其中的訣竅後，想將推特長篇漫畫當成下一個階段的挑戰，老實說本課程並不推薦。

這是因為——**描繪長篇漫畫非常耗費心神**。

推特漫畫最大的優點在於讀者可以輕鬆瀏覽，而創作者也可以輕鬆描繪。

但是動輒100頁、200頁的推特長篇漫畫，絕對不是一件輕鬆的差事。

因此（容我再次重申），本課程並不建議所有學員描繪推特長篇漫畫。因為我認為，只有

想描繪推特長篇漫畫的人，才應該描繪推特長篇漫畫。

如果學員對推特長篇漫畫沒有興趣，可以先從第5節課離席，繼續描繪短篇漫畫也沒有關係。屆時改變心意了，請再回來上這節課。

若要描繪長篇漫畫，需要設定爆紅以外的課題和動力

另外，推特長篇漫畫在性質上，相較於推特短篇漫畫，絕對更難爆紅。因為在某種程度上，讀者讀起來也少了一份輕鬆的調性。

因此，如果像推特短篇漫畫一樣，只抱持以爆紅為目標的心態，很容易覺得和付出不成正比，也很難維持描繪漫畫的動力。

因此若要描繪推特長篇漫畫，我建議先設定爆紅以外的課題和動力。

例如，為了當成推特長篇漫畫範例，在稍後介紹的拙作《誰寫的信》，是我抱持實驗的心態開啟的連載，因為我不確定自己的跟隨者究竟能否接受，我在短篇漫畫中表現出**女孩的暗黑情緒**。

因為只是實驗性質的連載，倘若轉推或喜歡數不多，我至少也可得出一個結論，「在推特上大家還是不太能夠接受這樣的表現」。

反過來說，一旦達到了當初設定的課題，或是失去了創作的動力，乾脆地將漫畫完結也很重要。

不同於出版社委託描繪的商業連載，推特漫畫是作者自己想畫而畫的作品。因此另一個優點就是不會被中斷，可以說除了作者之外，沒有人可以決定作品的完結。

其實我個人不太贊成的情況是創作者本身已經不想繼續描繪，但仍為了支持自己而轉推或喜歡的跟隨者繼續描繪。

前面曾一再說明，轉推和喜歡是使用者心動的證明。但是，就跟隨者點選的轉推和喜歡來看，並不全然如此。因為跟隨者也可能為了表示「我支持你」的心意，而完全沒有瀏覽作品就例行性地點選轉推或喜歡。

因此，如果在描繪推特長篇漫畫時，已失去了描繪的原因，那就盡早完結。

即使推特長篇漫畫描繪並不輕鬆，但停筆時也不會帶來太大的負擔。

✒ 描繪推特長篇漫畫的優點

雖然我先說明了推特長篇漫畫的缺點，但是請放心，當然也會有優點。

而最大的優點就是（如果作品回響極好）跟隨者會快速增加。

其實就算短篇漫畫爆紅，獲得很多轉推或喜歡，跟隨者卻不見得會因此而增加。

因為雖然絕大多數的使用者為推文按下轉推或喜歡，是表示自己「瀏覽了有趣的漫畫，很開心」，但是不見得會特別關注描繪漫畫的創作者。

但是長篇漫畫的情況是使用者在瀏覽作品後覺得有趣時，通常都會跟隨創作者。這是因為當讀者覺得作品有趣，也就會想繼續瀏覽作品。於是直接跟隨創作者，就是最輕鬆瀏覽到下一篇作品的方法。

另外，前面有說明了長篇漫畫的描繪並不輕鬆，但是相較於為了商業連載描繪長篇漫畫，在推特描繪長篇漫畫絕對較無負擔。

原本創作者就必須受到顧客委託，才會為商業連載描繪長篇漫畫，因此必須有獲得新人賞或商業連載經驗等實績。

經過這些努力積累才能開始連載之路，儘管如此，若作品不受到大眾的歡迎就會中斷，這種型態無關創作者的意願，而且作品也會有結束的風險。

創作者得以跳過這樣繁瑣的過程和風險描繪長篇漫畫，不正是推特長篇漫畫的優點（但是想當然耳，創作者不會有稿費）。

另外相較於短篇漫畫，長篇漫畫發布後，即便經過一段時間，作品仍會被大眾閱讀，也很容易獲得大家的評價，這也是長篇漫畫的優點。

推特介面原本就是專為顯示即時推文所設計，因此不太會瀏覽到過去的推文（也就是過去的作品）。

即便封存在外部網站，推特短編漫畫基本上是專為在瀏覽時間軸時可不經意閱覽所設計的內容。因此很容易成為看過就忘的內容。即便之後要再次閱覽，對於曾經覺得有趣的部分，

132

也可能不再有同感。

相對於此，如前面所述，描繪推特長篇漫畫時，通常會設定除了爆紅以外的目標，因此內容通常不會像短篇漫畫般過目即忘。

另外，從整體來看，的確有推特使用者希望有可細細品味的漫畫，但人數不多。相較於推特短篇漫畫，推特長篇漫畫的作品總數較少，因此可以期待這些使用者會翻找曾發布的作品。

因此，如果辛辛苦苦畫好推特長篇漫畫，就請用點心思，彙整成好閱讀的作品。最簡單的方法，就是先將作品封存在推特以外的網站伺服器，再將連結貼在個人資料或固定推文（將特定推文固定放在個人資料下方的功能）。

05 下半節課｜推特長篇漫畫的實際範例解說

✒ 推特長篇漫畫的範例《誰寫的信》

從第 5 節課的下半節課，我將以拙作《誰寫的信》為範例，解說推特長篇漫畫的具體畫法。

這部《誰寫的信》是從 2022 年 1 月 6 日開始連載至同年 6 月 29 日，總共 20 集的長篇作品。

即便現在完整的故事除了公開在我的推特（@hamita1220）之外，還彙整成共三冊的電子單行本，於各大電子書店發行。

本課程也會詳細說明《誰寫的信》的內容，若有人已於事前閱覽過，我想更可以瞭解本課的內容。

雖然有點像在宣傳，但是請大家先閱讀開頭的 8 頁內容。

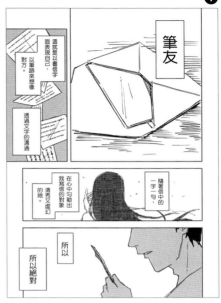

✒ 角色型推特長篇漫畫的特色

推特漫畫分成**角色型**和**故事型**兩種類型，而《誰寫的信》屬於後者。因此在具體進入《誰寫的信》的解說前，我想先稍微談談角色型推特長篇漫畫。

一如我曾在第2節課解說的內容「**對宅宅溫柔的辣妹**」，角色型推特長篇漫畫，就是漫畫主角為令人印象深刻的角色。而且通常連載的形式為以短短一集就完結故事的系列作品，盡量展現出這個角色的魅力。

因此，描繪方法和推特短篇漫畫所差無幾。

第1集
宅宅辣妹登場

第2集
主角和宅宅辣妹約會

▲ 這是角色型推特長篇漫畫的概念。通常採用的漫畫形式多為第3節課（➡P.112）也介紹過的1頁1格分鏡。

像這種角色型的推特長篇漫畫，其優點就是**可以直接應用推特短篇漫畫的優點**。

如前面所述，可以描繪短篇故事完全展現出角色魅力，所以對讀者而言就像瀏覽短編漫畫般輕鬆。

由於內容沒有很戲劇性的發展，所以不需要緊密了解故事的前後脈絡。因此，讀者也不需要看過每一篇故事，即便只瀏覽中間一篇，也可以感受到作品的趣味性。

因為這個特性，就可以克服長篇漫畫比短篇漫畫還難輕鬆瀏覽而不易爆紅的課題。

儘管如此，因為長篇漫畫本身的特性，讀者瀏覽了一篇故事，也會不自覺在意前後故事。

因此，喜歡這部作品的讀者，極有可能會為了瀏覽其他故事而跟隨創作者。

這樣一來，也同時解決了推特短篇漫畫因為單篇作品結束，使用者不會跟隨創作者的課題。

經過上述解說，大家是不是覺得這種形式天下無敵。當然還是會有缺點。

首先，因為必須運用同一個角色，持續描繪多篇短篇故事，常常會面臨江郎才盡的危機。

加上就像第2節課（⬇89頁）解說的一樣，角色是否會受歡迎，這牽涉到運氣。創作者以充滿魅力的人物設定描繪角色，在讀者眼中也很可能覺得平凡無奇。若是短篇漫畫，出現這種情況就當成僅一次的失敗嘗試。然而長篇漫畫畫了這麼多集，結果卻不為讀者接受，那就顯得損失慘重。

另外，角色非常容易受到流行與否的影響。這樣很可能會面臨的風險是「明明漫畫品質不低，角色受歡迎的程度卻漸漸淡去，讀者也漸漸減少」。

再者，因為承接了短篇漫畫的優點，另一個難以占優勢的部分是作品公開後經過一段時間依舊會有人瀏覽。

一如前面所述，難以預測角色的流行性，經過一段時間後瀏覽時，難保其魅力依舊。

由於故事似乎每篇都大同小異。因此，當一次瀏覽所有作品時，也常常讓人感到通篇都是相同的劇情而容易失去興趣。

✒ 故事型推特長篇漫畫的特色

一如前面所述，角色型推特長篇漫畫擁有近似以往推特短篇漫畫的特性。相對於此，以故事型表現引人入勝的推特長篇漫畫，則擁有近似以往紙本長篇漫畫的特性。

因此通常也會沿襲以往將長篇漫畫發布至推特的缺點。

例如，將一部長篇故事拆開連載，每篇故事基本上都會是預設從第一集依序閱讀的內容。

相較於角色型推特長篇漫畫具有可從中途瀏覽的方便性，故事型推特長篇漫畫明顯落於下風。

因此若要描繪故事型推特長篇漫畫，即便依循過往長篇漫畫的形式，還是需要多利用一些技巧以符合推特的特性。

從下一頁開始，我會以《誰寫的信》為範例，解說具體的技巧。

✒ 快速提供讀者簡單的概要

即便是故事型推特長篇漫畫，最重要的關鍵依舊是簡單的概要。在第2節課（⬇65頁）已經解說過，讀者不清楚故事的類型，只是不停地翻閱，絕對會產生嚴重的閱讀障礙。長篇漫畫因為頁數增加，讀者無法掌握故事脈絡產生的挫折感會更深。

《誰寫的信》的概要如下：

疑的3位女主角。

主角和久井從未見過和自己信件往來的神秘筆友，他為了知道對方是誰，開始接近內心懷

概要簡單，一行就已道盡。

以領域來看，是在**愛情**添加了**懸疑**的元素。

在第2節課曾解說〈若要描繪推特漫畫，建議描繪愛情漫畫（愛情喜劇）〉。這裡推薦的原因完全相同，故事型推特長篇漫畫最好也是選擇愛情漫畫。

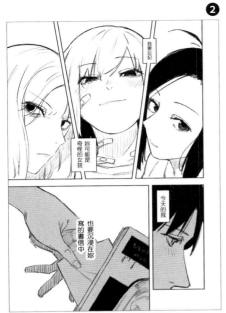

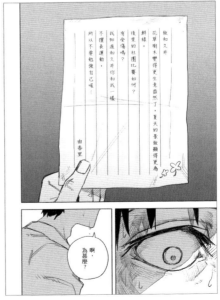

▲ 和久井正在大學圖書館中沉醉在與神秘女來由香里的書信往來中。
　從信件中可疑的描述，開始懷疑由香里的真面目是不是身邊3位女孩
　（AZAMI、KEI、舞）中的哪一位……

但是，愛情漫畫的劇情簡單，對長篇漫畫來說如同一把雙刃劍。因為概要簡單吸引了讀者，然而在長篇故事的構成上，發生的事件卻過於簡單。

因此，我建議結合其他領域。其實我覺得受歡迎的愛情漫畫大多為社團活動的漫畫，職場漫畫……等，大多是和其他領域結合的內容。

《誰寫的信》中添加了**懸疑**的領域。而且懸疑領域非常適合推特長篇漫畫。

因為懸疑作品設下的謎團會強烈吸引讀者的好奇。

《誰寫的信》向讀者設下的謎團就是，**誰是和主角和久井通信的神祕筆友**。讀者為了要知道謎底，不論如何都會繼續閱讀下去。

因此，可以期待讀者在某種程度上會克服在推特追長篇漫畫的困難。但是一如我在導師時間（ ➡ 27頁）時的解說，推特漫畫僅 4 頁就會有讀者離去的危機，所以最好盡可能在前期就給出概要或謎底的提示。

《誰寫的信》中，在開篇 2 頁之前就給出了**筆友**的關鍵提示，告訴讀者 **3 位女主角**的樣貌。在這個階段就已經暗示了前面所述的概要。

✒ 推特長篇漫畫的成功也是角色占了90%

故事型推特長篇漫畫因為可以故事表現趣味，相較於短篇漫畫和角色型長篇漫畫，對於角色的依賴性稍微低一些。

儘管如此，角色最好還是要充滿魅力。因為相對於故事得經由一定頁數的累積才會顯得有趣，角色的魅力只要一頁就可表現。

角色的創造技巧和第 2 節課（↓81頁）解說的內容相同，就是**正面要素和負面要素的組合**搭配。

《誰寫的信》中出現了3位女主角，分別是**朱鷺田AZAMI**、**平岸KEI**、**雨野舞**。

朱鷺田AZAMI是主角的學姊。而且是可信賴的學姊（正面要素），但是弱點是酒量不佳（負面要素）。

平岸KEI是主角的學妹。性格堅強、崇拜主角（正面要素），但是和主角之間拉近距離方法有點奇怪（負面要素）。

雨野舞是主角在圖書館邂逅的女孩。對主角總是很冷淡（負面要素），但是有時會稱讚主

角創作的故事（正面要素）。

▶ 第一位女主角是朱鷺田AZAMI。和主角和久井為同一個社團的學姊，很會照顧人。

◀ 第二位女主角是平岸KEI，是和久井的學妹，興趣是跑步的運動少女，個性強硬。

▶ 第3位女主角是雨野舞，是和久井在圖書館認識的女孩。平時很冷漠，有時卻又顯得很可愛。

形象」。而且已經有許多潛在粉絲，所以很容易將這群人吸收成自己的讀者。

描繪既有角色類型的優點是「因為是既有類型，對讀者來說很熟悉，很快就可想到相應的

AZAMI是酒品不佳的學姊，KEI是個性強硬的學妹，舞是對宅宅溫柔的辣妹，這些都是愛情喜劇中常見的角色類型。

例如，如果有人喜歡像ＡＺＡＭＩ一樣酒品不佳的學姊，在看到第２頁３位女主角的插圖時，就會產生「有自己喜歡的角色，那就看吧」的心情！

但是完全沿用既有角色類型，漫畫會變得不有趣，這點和推特短篇漫畫相同。

因此我們必須將剛才的原型當成一項正面要素，再結合負面要素，創造出全新的角色。

若是短篇漫畫，如果結合了過於極端的負面要素，讀者會很難接受角色。但是若換成長篇漫畫，可以一邊運用頁數的累積，一邊小心描繪出反差感，所以也可以結合較極端的負面要素。

因此，在《誰寫的信》中，隨著故事的推展，就可以描繪出每個女主角的超暗黑情感（極端的負面要素）。

另外，若是短篇漫畫，由於篇幅的關係，必須立刻告訴讀者這項新的負面要素，但是在長篇漫畫中，沒有這個急迫性。反倒是先讓讀者以為角色屬於既有類型之後，再表現其新的負面要素，加強對角色的印象並且增加故事的趣味性。

若要彙整推特長篇漫畫所需的角色創造技巧，結論就是請在已結合典型正負面要素的角色身上，添加新的極端負面要素，而且只能在故事的後半段才可展露。

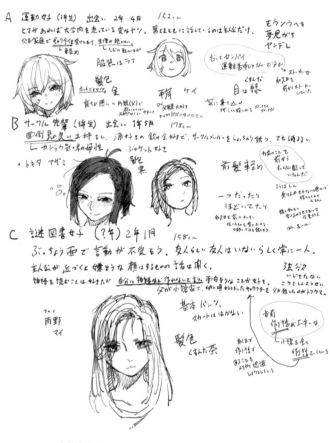

▲ 這是我在描繪《誰寫的信》時準備的角色設計。在創作前期就已經清楚設定好每位女主角的正面要素、負面要素和極端負面的要素等。

✒ 推特長篇漫畫最適合的長度

推特上會特別顯示目前的推文，即便長期持續連載，也會變得越來越難瀏覽。因此雖然是推特長篇漫畫，最好也不要描繪成史詩般的長篇故事。

以我個人的經驗，大概一般的 3 冊漫畫單行本就是剛好的長度。以週刊漫畫雜誌為例，通常 1 集大概 20 頁左右，每冊單行本則有 10 集。換算下來大概 30 集就是剛好的長度。

這是因為單行本 3 冊大約等同於一部 2 小時的電影故事長度。由於電影擁有多樣化的娛樂性，雖然稱不上是絕對王者，但是電影仍然是非常受到歡迎的故事表現形式。換句話說，當成影片約是 2 小時左右的故事，對任何人來說都是比較容易接受的分量。

另外，30 集若以週刊連載來看，大約是半年的分量，對於創作者來說也是剛好的創作篇幅。一如前面所述，推特漫畫基本上是讓人想畫就畫的漫畫。在連稿費都沒有的情況下，要連續刊登超過 1 年半載的漫畫，在作業上需要很強大的精神素質。

以《誰寫的信》為例，我在一開始設計成30集的情節，到了最後縮減成20集。因為我覺得如果太長，讀者也會感到不耐煩。

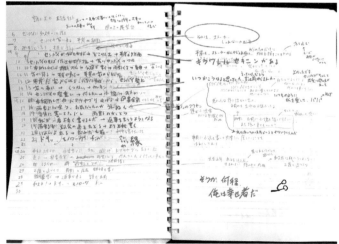

▲ 上圖是我在一開始準備30集故事的情節備註。我將這份備註掃描後，再次建構修改成如下圖的20集故事備註。開始的結構有點長，有點難分配構成故事。我想了比較多的題材，後來經過刪減，結果調整成剛好的故事長度和劇情節奏。

✒ 製作迷你縮圖也可看清的畫面

推特長篇漫畫當然是要在推特上瀏覽。而且幾乎所有的使用者都用手機看推特。

近來手機畫面雖然變得挺大的，儘管如此，若和雜誌或單行本的紙本相比，依舊是小得不能再小的畫面。不同於專為閱讀漫畫設計的應用程式，推特（在開啟檢視放大之前）是將頁面縮小成迷你縮圖。

因此，分鏡不要劃分得太細，分鏡中若放入太小的繪圖，推特使用者很難在時間軸上辨識觀看。

既然好不容易才畫出有趣的漫畫，只因為縮小看時糊成一團而被忽視錯過就太可惜了。為了避免發生這類情事，必須多費一些功夫，留意畫出乾淨俐落的畫面，即便縮小看也能讓人看出描繪內容。

《誰寫的信》中，為了提升推特使用者的視覺辨認，運用了各種技巧。我將在下一頁介紹其中幾項技巧。

150

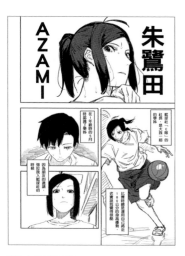

有變化的色調

這是描繪夜晚的一頁。刻意沒有貼上角色的陰影色調,藉此讓角色和背景產生強烈對比,縮小看也不會覺得繪圖糊成一團。

較大的字卡

在介紹每個女主角的場景中,以較大的字卡標示女主角的名字。不但成了一種圖像設計,而且即便縮小看,也知道這是介紹女主角的頁面。

運用大分鏡

我在戲劇性的場景,大膽運用了大分鏡。右圖是和久井在知道筆友的真面目後,決定行動的場面。中央是第一集的最後一頁。一如推特短篇漫畫(➡P.103),結尾的分鏡使用大分鏡。左圖為和久井向舞提出約會邀請的場景,為了讓大家對拒絕約會的舞,留下深刻的印象,用大分鏡表現短短的對話。

✒ 有效的頁面劃分法

在導師時間（↓23頁）中曾說明推特一篇推文最多可以張貼 4 頁繪圖。但是不需要一切都乖乖地完全依照這個規則，不需要所有的推文都張貼 4 頁繪圖漫畫。

例如，《誰寫的信》第 1 集的第一篇推文中，只張貼了開篇的 3 頁漫畫繪圖。其中有 2 個理由。

第一，是為了重現閱讀紙本漫畫的感覺。紙本漫畫從左頁開始。將第一篇推文設計成 3 頁漫畫，就能符合讀者熟悉、左右翻頁的紙本單行本或雜誌。

第一篇推文

第二篇推文

▲ 第一篇推文只張貼3頁漫畫，就可以重現讀者閱讀紙本漫畫的感覺。

▲ 若是在第一篇推文就張貼4頁漫畫的頁面劃分。3位女主角就會一次出現在第二篇推文。因此，將讀者從第二篇推文引導到第三篇推文的懸念就變得薄弱。

另一個原因是刻意在第二篇推文（第4～7頁）和第三篇推文（第8～11頁）之間製造強烈的懸念。

在第二篇推文張貼的第4～7頁中，《誰寫的信》中出現了兩位女主角，分別是AZAMI和KEI，然後在第3篇推文的第8頁漫畫出現了第3位女主角舞。

如果第一篇推文也張貼4頁漫畫，3位女主角就會一起出現在第二篇推文的第5～8頁。

刻意讓女主角登場的畫面橫跨在第二篇和第三篇推文，可以引導讀者閱讀到第三篇推文。

✒ 即便從中閱讀也感到故事有趣的設計

既然是以故事為主的漫畫，當然無法100％將故事的趣味性傳遞給從中閱讀的讀者。

但是作品的所有讀者又不一定都從第一集的第一篇推文開始瀏覽作品。反而大多數的讀者都是從中途才開始瀏覽推文。

因此更需特別留意向讀者傳遞作品的趣味性，即便讀者只從中途才開始瀏覽故事，前半段的故事，也應該對此下一番功夫。

以《誰寫的信》為例，在第一集暗示了主角有一個神秘筆友，而筆友可能是主角身邊3位女主角當中的一位。

後續的第2、3、4集中，依序描繪了主角和疑似神秘筆友的3位女主角約會。當然不論哪一集都是以第1集的內容為前提。但是在內容上藉由在每集中仔細描述出每個女主角的魅力與可愛之處，即便不清楚第1集的讀者，也會覺得「這個女孩好可愛」。

這樣也結合了角色型推特長篇漫畫的部分優點。

第 2 集（主角和 KEI 的約會）

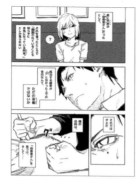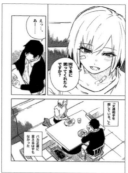

第 3 集（主角和 AZAMI 的約會）

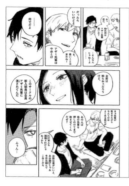

第 4 集（主角和舞的約會）

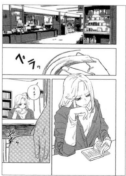

▲ 從第2集到第4集的開頭前3頁。描繪主角分別和3位女主角約會的場景。即便不
　知道第一集的內容，也會知道是男生和女生約會的漫畫。

🖊 描繪有趣漫畫時的基本作業

我在一開始說明了故事型推特長篇漫畫擁有近似以往紙本長篇漫畫的特性，因此創作時當然會運用到不是專為推特而是描繪一般漫畫的方法。

例如，每一集的最後一頁都要營造強烈的懸念，讓人好奇下一集的內容。另外，將故事分成3大部分，每部分的轉場都要設計出讓劇情產生一大轉折的重要事件（三幕式結構）。

這邊關於一般漫畫創作和故事創作的技巧解說，並不是本課程的著重的部分，所以就不再詳細說明。請大家自行進修加強。

🖊 連載速度和連載結束後

《誰寫的信》大概耗時半年連載了共20集。

沒有一定的刊載頻率，但是大概每1～2週更新一集。

關於連載的速度，我覺得因每人的個性與作法而有所不同。以我來說，描繪好一集後才發

表，屬於不定期更新的類型。

但是我想學員中，一定也有人是得設定期限才能完成。若是這樣類型的人，一定會在每週的同一天同一個時間發布上傳，當然大家也可以依照這種作法更新。

不論哪一種作法，如果每一集更新的時間拉得太長，就會被讀者遺忘，大家只要注意到這點即可。

然後，若終於連載結束，就請將作品彙整成方便瀏覽的形式。一如前面所述，可以封存在其他網站伺服器上，也可以做成同人誌在活動中販售。或是像我自費做成電子書出版也是另一種選擇。

後記

「沒有上進心的人是笨蛋」

這段話出自大文豪夏目漱石的名著《心》。

我想看到這裡的讀者們應該瞭解，本書講述的漫畫技巧完全完全排除了上進心的精神。

這本書著重的並非努力而是訣竅，也非才華而是小聰明，可說反倒讓創作者抱持著不太認真的態度。

但是我認為從享受創作的觀點來看，態度甚麼的一點也不重要，有時我甚至覺得最好不要認真。

現今的時代不乏娛樂，創作內容日以繼夜地湧現，就算花一輩子的時間也不見得可享盡一切。身處在這樣的時代，成為一個創作者，而且是亟需努力耗費心力的漫畫創作，究竟意義何在？

158

只要描繪漫畫時感到快樂又有何不可？然而為了讓他人開心，消耗自身精力、嘔心泣血地

構思描繪漫畫，導致身體疲憊不堪、精神憂鬱沉重，那麼究竟有何意義？

既然如此，為何不將創作漫畫的重點擺在讓自己更樂在其中？與其正經八百、兢兢業業地

創作，以玩世不恭、輕鬆描繪的塗鴉，不是會更令人開心嗎？

說不定，以這種心態描繪的塗鴉，更能產出趣味橫生的作品。

本書想要表達的漫畫創作就是與其讓他人開心，不如先讓自己開心。

我非常希望這本書可以對你開心創作有所助益。

好的，結語似乎說得有點長，所以我想應該是時候收尾了。我想不到適合創作者的漂亮收

尾，但那又如何呢？

畢竟我是沒有上進心的笨蛋。

H A M I T A

[作者]

HAMITA

漫畫家,主要透過推特等SNS平台發表作品。發表了許多「爆紅」作品,不
論是長篇或是短篇漫畫,都獲得超過1萬次的轉推和喜歡數。代表作品有
《義大利女生借住我家》共三冊(KADOKAWA)、《眼神凶狠的可愛女孩》共三冊
(KADOKAWA)、《誰寫的信》共三冊(僅有自行出版的電子書籍)等。

Twitter @hamita1220　　Instagram hamita1220

現代 Twitter 漫畫 概論

作　者	HAMITA	
翻　譯	黃姿頤	
發　行	陳偉祥	
出　版	北星圖書事業股份有限公司	
地　址	234 新北市永和區中正路 462 號 B1	
電　話	886-2-29229000	
傳　真	886-2-29229041	
網　址	www.nsbooks.com.tw	
E-MAIL	nsbook@nsbooks.com.tw	
劃撥帳戶	北星文化事業有限公司	
劃撥帳號	50042987	
製版印刷	皇甫彩藝印刷股份有限公司	
出 版 日	2024 年 7 月	

【印刷版】
ISBN　978-626-7409-57-2
定　價　380 元

【電子書】
ISBN　978-626-7409-54-1 (EPUB)

Gendai Twitter Manga Gairon
Copyright ©2023 Hamita, ©2023 GENKOSHA Co.,Ltd.
All rights reserved.
Originally published in Japan by Genkosha Co.,Ltd, Tokyo.
Chinese (in traditional character only) translation
rights arranged with Genkosha Co.,Ltd.

如有缺頁或裝訂錯誤,請寄回更換。

國家圖書館出版品預行編目(CIP)資料

現代Twitter漫畫概論/HAMITA作;黃姿頤翻譯. --
新北市:北星圖書事業股份有限公司, 2024.07
160面;14.8×21.0公分
ISBN 978-626-7409-57-2(平裝)

1.CST: 漫畫 2.CST: 繪畫技法 3.CST: 網路社群

947.41　　　　　　　　　　113001424

官方網站　臉書粉絲專頁　LINE官方帳號　蝦皮商城